Texte détérioré — reliure défectueuse

NF Z 43-120-11

V 24022

Dessiné par L. Ilbert. *Gravé par L. Isbotte.*

TRAITÉ
ÉLÉMENTAIRE ET PRATIQUE
DU DESSIN
ET DE LA PEINTURE,

A L'USAGE DES JEUNES ARTISTES,

Contenant des Observations sur les différentes manières de dessiner ; les règles de la composition, du clair obscur et du coloris ; l'apprêt et le mélange des couleurs ; la connaissance des vernis ; secrets et procédés pour les paysages à l'encre de la Chine, à l'aquarelle et à la gouache ; les règles pour la figure ou pour la peinture à l'huile en général ; ET QUATRE GRAVURES RAISONNÉES ;

Par L. LIBERT, Peintre et Dessinateur,

Miscuit utile dulci.

A LILLE,

Chez BLOCQUEL, Imprimeur-Libraire,
rue Esquermoise, N.° 38.

1811.

L'Auteur de cet Ouvrage en a cédé la propriété à l'éditeur.

PRÉFACE.

JE n'aurais écrit qu'en tremblant, sur le dessin et la peinture, si je n'avais eu l'espérance de voir le public juger mes intentions plutôt que ma témérité. Passionné pour un art dont je voudrais inspirer l'amour à tout ce qui existe, j'ai le desir le plus ardent de seconder nos jeunes compatriotes, dans l'étude d'un talent vraiment national, d'un talent presqu'inné chez eux. Ils trouveront dans ce Traité des principes fondés sur la théorie des meilleurs auteurs, principes que j'ai analysés et vérifiés dans une longue et infatigable pratique; ils y trouveront aussi des procédés simples, à l'aide desquels ils pourront se passer de l'assiduité d'un maître qui, très-souvent, ne peut donner les mêmes soins à tous ses écoliers.

J'aurais pu en plagiaire, emprunter

le style et l'élégance des ouvrages que j'ai étudiés; mais les passages les plus beaux et les plus interressans de leurs auteurs, moins peintres que poëtes, n'auraient servi qu'à relever l'imagination de mes jeunes elèves, sans leur donner la moindre idée de la manipulation et de la pratique. Puisse mon petit ouvrage leur être utile, je me croirai trop heureux!

TRAITÉ

ELEMENTAIRE ET PRATIQUE

DU DESSIN ET DE LA PEINTURE.

DES DIFFÉRENTES MANIÈRES DE DESSINER.

Des Contours.

EN commençant par les premiers principes, je dois me rappeller une leçon de Lairesse, qui, dans son grand et savant livre des peintres, dit : que les jeunes gens doivent commencer par les élémens des mathématiques, c'est-à-dire, par se délier la main en traçant des lignes droites, des parallèles, des angles, des courbes et des cercles ; qu'ils ne sauroient mieux faire que de dessiner ensuite différens petits meubles et autres objets qui se trouvent sous leurs mains. Rien n'est certainement plus propre à faciliter la pratique du *dessin* chez

un commençant; rien de mieux pour habituer son œil à la justesse, et se passer ainsi des modèles d'un maître en copiant la nature elle-même ; rien de mieux sur-tout pour un jeune homme qui voudra dessiner l'*architecture* ; car en suivant régulièrement les *contours* d'une chaise, d'une table et d'un chandelier, comme dit Lairesse, il apprendra à tracer facilement toutes les régularités propres aux colonnes; et si ce même jeune homme veut dessiner ensuite la *figure* ou le *paysage*, il commencera par tracer et suivre ses *contours* en continuant les lignes comme il a fait celles de ses meubles. Mais il en est bien autrement de la bonne manière de dessiner les *figures* et les *arbres*; plus il a cherché et continué ses lignes, plus un maître lui recommandera de les éviter, de les interrompre par des finesses et par des laissés, qui semblent cependant continuer encore: l'écolier se trouvera alors d'autant plus embarrassé qu'il se sera livré plus long-tems à sa manière. Au résumé, je crois qu'un jeune homme ou même un enfant qui veut apprendre à dessiner, doit commencer par la *figure*, c'est-à-dire, par l'une ou l'autre de ses parties,

parce que les défauts de justesse y sont infiniment plus apparens pour l'écolier même, et moins supportables que dans une *fleur*, un *ornement* ou une partie quelconque de *paysage*. S'il se destine à ce dernier genre, il ne pourra guère se passer des *figures* et des animaux qui en font tout l'intérêt. S'il veut se borner à l'*architecture*, il n'aura pas toujours des lignes droites à tracer, il y trouvera des *contours*, des moulures, des ornemens, etc. qu'il ne pourra plus faire à l'aide de la régle ni du compas ; et si, avant de commencer ses moulures et ses chapiteaux, il s'est appliqué à dessiner correctement un *buste*, ou tout au moins une *tête*, il ne sera pas embarrassé pour tracer les parties tournantes et les ornemèns de l'*architecture* ; et la bonne manière des *contours* interrompus dont il aura acquis une connoissance suffisante, le mettra dans le cas de donner plus de finesse et de légéreté à ses *ornemens*, en évitant la dureté des lignes droites trop également et trop long-tems suivies. A l'article du *paysage* nous parlerons de la manière de tracer les *contours* des fabriques ou édifices rustiques, qui, ainsi que tou-

tes les autres parties, exigent une touche toute différente de celle de *l'architecture*, et même opposée aux *contours* d'une *figure historique*.

Manière de dessiner la Figure.

La *mine de plomb* qui s'efface par la *gomme élastique*, et le charbon de fusin ou bonnet de prêtre qu'on emporte au moyen d'une aîle de canard, peuvent également servir pour tracer et assembler les parties d'une *tête* et d'une *figure* entière. Le jeune dessinateur doit s'attacher sur-tout à tracer le plus légérement possible, en ne faisant que des points plus ou moins allongés, et parcourir ainsi l'*ensemble* du modèle, pour assurer la place à chacune de ses parties. Il pourra commencer alors à donner plus d'étendue à ses points, pour en former des petites lignes, en évitant les *contours* trop suivis et ne s'attachant qu'aux parties les plus prononcées dans leurs ombres, et ne marquant nullement celles qui se trouvent éclairées,

fussent-elles même indiquées par des lignes sur le modèle qu'il devra suivre. On répondra peut-être qu'en copiant une chose il faut l'imiter avec toute l'exactitude possible ; mais je répondrai à mon tour, que rien n'est plus pernicieux pour un commençant que d'imiter de mauvais modèles, et que si malheureusement on ne peut s'en procurer d'autres, il faudra au moins faire sentir à l'écolier la nécessité d'interrompre les lignes ou *contours* trop suivis ; en les perdant légérement les uns dans les autres et les interrompant dans les parties claires par des finesses qui semblent continuer. Voyez fig. 3 et 4.

La plupart des dessinateurs en copiant un objet, commencent par la partie supérieure, finissent cette partie, et continuent ainsi d'un bout à l'autre. Cette méthode est absolument la plus aisée, mais aussi la plus fautive et la moins sûre. Outre l'impossibilité de rendre cette première partie d'une exactitude parfaite, la moindre altération qui s'y trouvera sera continuée et même augmentée jusqu'à la fin du *contour*, et l'*ensemble* se trouvera trop petit, trop grand, ou de travers, et

il faudra effacer la plupart des *contours* qu'on n'auroit du faire qu'après s'être assuré de leurs places par des lignes perpendiculaires et horizontales supposées; et en se contentant d'indiquer les parties jusqu'à ce que les ayant toutes marquées on puisse par la comparaison juger de l'exactitude de *l'ensemble*. Lorsque ces mêmes dessinateurs se trouveront dans le cas de faire des copies plus grandes ou plus petites que leurs modèles, ils sentiront alors une impossibilité presqu'absolue d'opérer sans division.

Manière du quarré intellectuel.

LES lignes perpendiculaires et horizontales nous mènent naturellement à une sorte de *quarre intellectuel*, manière la plus sûre de trouver les proportions d'un objet qu'on veut copier, soit en petit, en grand, ou de même mesure que le modèle. Cette opération se fait en divisant par une ligne perpendiculaire et supposée, la largeur du papier ou tableau contenant votre modèle. Cherchez le point le plus

apparant et celui que vous jugerez le plus approchant du milieu de la ligne du haut en bas, marquez-le légérement sur votre papier, cherchez ensuite et divisez la hauteur par une ligne horizontale qui traversera la perpendiculaire, l'intersection de ces deux lignes donnera le milieu des deux et vous indiquera si vous devez hausser ou baisser le point que vous venez de marquer sur la perpendiculaire : ce point peut être plus ou moins écarté du centre, et vous jugerez de sa distance en la comparant avec la grandeur du reste de la ligne de droite ou de gauche; bien entendu que ces lignes ou comparaisons doivent s'imaginer et ne pas se faire à l'aide de la régle ni du compas, le but du dessin étant d'habituer l'œil à la justesse. Je suppose donc ce point trouvé plus ou moins à sa place, l'*ensemble* de toutes les parties fera juger plus tard de son exactitude, et alors il sera tems de l'accorder avec les autres parties.

Ces deux lignes vous ayant servi à diviser votre modèle, ou le papier qui le contient, en 4 parties; en divisant de même chacune de ces parties, vous trouverez et vous mar-

querez les points qui vous paroîtront sur ces deuxièmes lignes, ou vous comparerez la distance dont vous les en jugerez éloignées. Ayant ainsi trouvé quelques points principaux, ils vous serviront à chercher tous les autres sans vous écarter de la grandeur ou de la proportion du tout.

Cette manière de chercher la place à chaque partie pour en composer l'objet d'une grandeur déterminée, et telle qu'est celle de la copie qu'on veut faire, est presque la seule dont on puisse se servir pour dessiner le *paysage* d'après nature, comme nous le dirons dans le cours de cet ouvrage.

Des Ombres.

RIEN n'est certainement plus propre que l'exercice des *contours* et la précision de leur emplacement pour habituer l'œil à la justesse: quantité de peintres et de dessinateurs, persuadés de cette maxime, se sont souvent contentés de tracer sur une toile ou sur une grande ardoise, ceux d'une *figure* entière d'après le

plâtre ou tout autre objet d'une grandeur qu'ils commençoient par déterminer : les *contours* tracés, les formes et la grandeur trouvée, ils effaçoient le tout pour remplacer cette *figure* ou cet objet par un autre : si au-lieu de la tracer sur une toile, ils avoient employé le papier, ils auroient pu, dira-t-on, conserver leur *dessin*, l'ombrer ensuite et en faire quelque chose ; mais en ce cas ils auroient perdu la facilité du doigt pour effacer les premiers traits incertains et jettés librement sur la toile au moyen de la *craie*, et le tems d'ombrer cette *figure* sur le papier ne les eût certainement pas dédommagé du triple avantage et de la facilité qu'ils acquéroient en faisant trois ou quatre *contours* au-lieu d'un seul.

Si j'étois moins convaincu de ce principe, je verrois avec plaisir les ouvrages de mes jeunes compatriotes qui, doués des plus belles dispositions, s'amusent en perdant plusieurs mois pour mignarder par des *hachures* les plus fines, les ombres d'une *tête*, d'un *buste*, ou tout au plus d'une *académie*, pour en faire un joli *dessin*. La vue de ces ouvrages me cause une peine proportionnée à la vivacité

de l'intérêt que je prends à leur avancement.
Eh! mes chers amis, nos patriarches, nos
grands peintres liégeois vous ont-ils donc tracé
cette marche? sans s'amuser à lécher un *dessin*,
ils savoient, comme tous les grands maîtres,
rendre la chose avec toute l'exactitude et toutes les finesses possibles à peu de frais, ils ne
faisoient pas du joli, mais du beau, consistant
en une manière large et en une facilité acquise
en faisant un grand nombre de *dessins* dans
l'espace de quelques mois, qu'ils auroient cru
perdre en les employant à un seul. Les amateurs du grand fini m'objecteront peut-être
que les jeunes gens ne sauroient mettre trop
de soin à terminer leurs *dessins* et s'habituer
ainsi à donner toute la perfection possible aux
ouvrages qu'ils font et pourront faire dans la
suite. Je suis parfaitement d'accord avec eux,
et les prie seulement d'observer que le grand
fini ne consiste pas dans la quantité et la grande
finesse des *hachures*, qui ne peut produire
qu'une manière seche, froide et plus propre
à la gravure qu'à la peinture; et que le vrai
mérite et tout ce qui constitue le beau, consiste dans le sentiment rendu avec facilité et

émanant des réflexions et connoissances des effets et de leurs causes. J'entends parler ici d'un *dessin* fait *d'après nature* ou *d'après la bosse*; car s'il n'est question que d'en imiter un autre, on le fait servilement : et malheur aux écoliers réduits à copier de mauvais modèles et à avaler ainsi un poison contre lequel il n'est point de remède ! Sans m'arrêter à la copie ou à l'imitation d'un *dessin*, je supposerai le dessinateur travaillant d'après la *bosse*; et pour lui donner l'idée d'une manière large et facile, suivons celle que je crois la plus propre à terminer un *dessin* en peu de tems.

Après avoir tracé tous les *contours* ou plutôt marqué toutes les parties de son modèle, il placera dans son *porte-crayon* deux pointes de *noir* ou de *sanguine*; il en cassera l'une des deux, et la frottera sur un papier raboteux pour en user les coins et y trouver un côté plat; il arrêtera et fortifiera de la première pointe les parties les plus fines et les plus prononcées des *contours* qu'il aura indiqués; il donnera même toute la vigueur à quelques petites parties des ombres les plus fortes, qui lui serviront de comparaison pour les

teintes qu'il placera ensuite par le moyen du *crayon* plat, en commençant par frotter légérement les plus foibles, ensorte que les traces du *crayon* données en forme de *hachures* ne laissent cependant qu'une marque grainée sur le papier; il fortifiera ensuite ces demi-teintes jusqu'à la gradation des ombres les plus fortes, et finalement il n'en laissera plus aucune trace en les couvrant partout de différentes *hachures*, qui dans les forces et petites parties se réduiront à des traces très-courtes pour éviter les *contours* trop suivis.

L'écolier pourra continuer cette manière jusqu'à ce qu'il se soit acquis une certaine facilité dans le maniement du *crayon*. Parvenu à ce point, je lui conseille l'usage de l'*estompe*, qui plaçant les ombres d'une façon platte et unie, le menera à une manière large et quarrée; ainsi que le *crayon* plat, elle commencera par les demi-teintes les plus larges et les plus claires, en les continuant jusque dans les parties les plus ombrées, qui devront se fortifier par dégrés et en chargeant de plus en plus l'*estompe* de la poussière du *crayon*. Le papier n'en étant plus susceptible, on devra

alors recourir au *crayon* pour donner les dernières forces par de petites et vigoureuses *hachures*. On ne sauroit trop recommander aux commençants de décharger leur *estompe* sur un papier peu collé, et de ne commencer les demi-teintes que lorsqu'ils la croiront propre après l'avoir retourné en tous sens; et dans cet état elle ne marquera peut-être encore que trop.

Les ombres données simplement à l'*estompe* et fortifiées par quelques *hachures* suffisent, autant que la première manière du *crayon*, pour terminer un *dessin* sur papier blanc ; mais si nous chargeons d'avance le papier d'une demi-teinte, non seulement elle sera plus favorable à l'usage de l'*estompe*, mais elle contribuera à la promptitude de l'exécution en servant de fond au *crayon* blanc pour rehausser les parties les plus éclairées. Nous observerons à cet égard que plus la partie lumineuse se trouve concentrée, et plus la dégradation insensible qui semble en émaner, se trouve ménagée, et l'effet de l'*ensemble* plus piquant. A l'article des *arbres* et du *paysage* nous tâcherons de dévelop-

per les principes relatifs à la *rondeur* des corps, aux *oppositions*, *liaisons et dégradations* du *clair-obscur*, aux *reflets*, aux corps qui les donnent, à ceux qui les reçoivent, aux régles de la *perspective linéaire* et *aérienne*; et pour éviter la répétition je ne puis que renvoyer à ces articles le jeune dessinateur, qui, sans une notion suffisante de ces principes, travaillera toujours en aveugle, ne sentira pas les *dégradations*, les parties fuyantes d'une *figure*, etc. et ne pourra que bien imparfaitement exprimer les effets dont il ne connoît pas les causes.

Pour faire de bons Crayons blancs.

Prenez quelques morceaux de figure de *plâtre*, ou à défaut gâchez à l'eau du *plâtre* vierge et laissez-le sécher; broyez le ensuite très-finement sur une glace; ajoutez-y une quatrième partie de *terre de pipe* également broyée et incorporée au *plâtre*; laissez un peu sécher la pâte pour lui donner une consistance maniable, ou pour l'avancer posez-la

sur un morceau de craie qui en boira l'eau ; formez-en vos crayons en les roulant sur la glace avec la main ; lorsqu'ils seront presque secs, roulez-les encore pour les affermir davantage, et laissez-les sécher à fond avant de vous en servir.

Crayons noirs.

Broyez également sur la glace du *noir de fumée* ou *noir d'Anvers* naturel et non purifié, ajoutez-y trois parties égales de *terre de pipe* broyée de même ; faites vos *crayons* comme ci-devant, et étant séchés, mettez-les au feu dans un creuset, et mieux dans un étui de fer bien bouché, qui servira de même pour calciner les couleurs, et lorsque l'étui sera également rouge, retirez-le du feu.

En diminuant la proportion de la *terre de pipe*; les *crayons* seront plus noirs, mais plus tendres ; si au contraire nous l'augmentons, ils se trouveront plus gris et plus durs, et en cette qualité on pourra s'en servir pour donner

des touches sur les parties éloignées du *paysage* à *l'encre de la Chine* ou en couleurs.

Un jeune homme parvenu au point de dessiner correctement un *buste* d'après la *bosse*, pourroit et devroit déjà consulter le genre auquel il se destine, pour s'exercer davantage à l'espèce de dessins qui lui serait le plus utile : celui qui par exemple, donneroit la préférence aux *fleurs*, à l'*ornement* ou à l'*architecture*, pourroit tracer ses formes à la *mine de plomb*, et ombrer à l'*encre de la Chine* ; il en seroit de même du *paysagiste*; celui-ci ne pourroit cependant commencer son genre avant d'avoir dessiné des *figures* entières d'après la *bosse* et d'après *nature*. Il conviendroit de distinguer l'amateur et le simple dessinateur ; ceux-ci pourroient copier de petites *figures*, des animaux, des arbres et autres objets relatifs au *paysage* ; il ne seroit question des fabriques, chaumières et autres parties faciles à dessiner, que pour réveiller le goût de l'amateur qui pourroit se ralentir par la monotonie des choses difficiles.

Des *figures* entières drapées et dessinées d'après *nature*, pourroient suffire au genre du *portrait* et des sujets de *société* ; mais le peintre d'*histoire* ne pourra se dispenser de continuer ses études aux *crayons* et à l'*estompe* d'après la *bosse*, de dessiner des *figures* nues d'après *nature*, des *écorchés*, et d'étudier toutes les parties de l'*anatomie*, et particulièrement l'ostéologie et la miologie extérieure. Le petit Traité de Tortebat, bien étudié, lui donnera une connoissance suffisante de l'origine, de l'insertion et de l'office des muscles. Il seroit ridicule de parler ici des *régles du dessin* et des proportions des *figures*, je ne puis que renvoyer aux auteurs et aux grands maîtres connus qui les ont établies et savamment détaillées, et à l'étude de l'antique qui ne laissera rien à desirer pour la beauté des formes.

Je dis donc que pour dessiner l'*ornement*, les *fleurs*, l'*architecture*, le *paysage* et tout ce qui y est relatif, on ne sauroit trop tôt s'habituer à l'usage de l'*encre de la Chine* et au maniement du pinceau : en commençant par quelques parties de *figure* qu'on tâchera de se

procurer dans ce genre, et qui indiqueront les différentes teintes dont il faut se servir et la manière de les appliquer ; manière bien différente pour celui qui voudra ensuite dessiner l'*architecture*. Cette dernière consiste à indiquer d'abord les proportions et les formes à la *mine de plomb*, à arrêter ensuite les *contours* et presque toutes les lignes à la plume, en se servant de celle de corbeau chargée d'une teinte plus ou moins forte, en marquant les claires le plus légérement possible, et en grossissant ou fortifiant les autres en proportion de leurs ombres, La douceur et les graces constituant le vrai beau de *l'architecture*, on ne peut se dispenser de noyer toutes les teintes, et d'éviter jusqu'à la plus petite dureté dans les ombres, qu'on a grand soin d'adoucir depuis la plus claire jusqu'à la plus forte. On se sert pour cet effet d'un pinceau gros et dont la pointe usée soit assez ronde ; ce pinceau humecté et non chargé d'eau, se promène et adoucit l'extrêmité de chaque teinte qu'on vient d'appliquer, il en est de même de la façon d'ombrer un *portrait* ou un sujet de plusieurs *figures* dessiné dans le genre de la

taille-douce ou manière noire. Les amateurs qui voudront la pratiquer, ne seront jamais embarrassés dans le choix des modèles dont ils devront se servir pour commencer d'appliquer les ombres à l'*encre de la Chine* ; le maniement ou les touches du pinceau leur étant inutiles, ils pourront fondre et adoucir les ombres d'une *figure* de *plâtre* ou même d'une gravure quelconque.

Les graces et la douceur devant constamment accompagner les *figures* historiées et *l'architecture* en général, la légéreté et le pétillant doivent de même être inséparables du *paysage*, et plus on cherche à adoucir les teintes dans ces deux premiers genres, plus au contraire on craint d'amortir la netteté des touches dans ce dernier. Il est donc nécessaire que pour s'y disposer on commence à ombrer une *tête*, ou toute autre partie, par des *hachures* faites au pinceau, en se servant de différentes teintes appliquées les unes sur les autres.

Manière de préparer des Teintes à l'encre de la Chine.

Cherchez d'abord 4 ou 5 petits dessus de tasse de poupée, contenant environ la moitié des autres ; arrangez-les en ligne droite, le cul en haut sur une table; prenez la mesure de la longueur et de la largeur du tout ensemble, elle servira pour celle de la tablette qui doit les contenir, mais il faudra ajouter quelque chose à cette mesure pour que le bois puisse déborder au moins d'une ligne de chaque côté, et qu'il se trouve un petit intervalle entre le rebord d'une tasse à l'autre qui ne doivent pas se toucher : choisissez pour la tablette un morceau de bois doux, comme noyer ou tilleul et dont l'épaisseur soit un peu plus grande que la hauteur des tasses ; vous en ferez creuser chaque forme extérieure qui servira à les loger, et vous les enfoncerez dans ce bois, au point qu'il n'en déborde qu'environ la grosseur d'une plume : pour les y maintenir ensuite avec

plus de fermeté, il faudra les y coller par deux couches de couleurs à l'huile, appliquées au pinceau, et par une troisième plus épaisse et en consistance de mastic; bien entendu qu'une première couche doit être séchée avant d'en appliquer une seconde. Les tasses étant bien affermies et les couleurs bien séchées, descendez le bout d'un bâton *d'encre de la Chine* dans l'une d'elles, versez-y de l'eau jusqu'à la hauteur du bâton que vous voulez décomposer pour faire vos teintes : cette partie se renflera et pourra se pénétrer d'eau au bout de quelques heures; vous en enleverez et broyerez avec un couteau et mieux avec une molette la partie tendre sur une glace; vous la mettrez dans la dernière tasse, en la délayant le mieux possible avec le doigt, vous mettrez ensuite de l'eau dans chaque tasse, et vous ne chargerez la première que d'une teinte *d'encre de la Chine*, extrêmement claire, et les autres suivront par gradation jusqu'à la plus forte. On ne sauroit mieux faire que d'emplir à-peu-près et maintenir ainsi chacune des tasses, les teintes se soutiendront plus long-tems sans sécher: en prenant

ces teintes avec le pinceau, on devra avoir soin de le descendre jusqu'au fond et l'y agiter pour mêler l'*encre de la Chine* qui dépose toujours plus ou moins; et avant de quitter l'ouvrage, on devra nettoyer, si pas à fond, du moins décharger les pinceaux dans les tasses, les frottant et appuyant du doigt sur les bords et en finissant dans les teintes claires : l'*encre de la Chine* et les couleurs en séjournant trop long-tems dans le ventre du pinceau lui donnent une mauvaise forme et en font écarter la pointe.

Du choix des Pinceaux et de leur usage.

Pour plus de facilité dans le travail, on doit tenir à la main un pinceau destiné à chacune des teintes, et en réservant les moins gros pour les plus fortes; je dis les moins gros; car l'usage des petits pinceaux dans le *dessin* comme dans la peinture ne peut mener qu'à une manière dure et mesquine, et la pointe après avoir servi et commencé par une touche

doit au plus souvent du même coup établir une masse entière pour toute l'étendue de son corps, et plus ce corps a de capacité, plus cette masse peut avoir de grandeur et contribuer à la manière large. Les gros pinceaux montés en plume de cigne sont les plus petits que j'emploie pour mes *paysages* au *lavis* ou à *l'aquarelle*, quelque petite qu'en soit la la forme; ceux qui les suivent par degrés et jusqu'à la grosseur d'un pouce et au-delà, se fabriquent à Amsterdam et à Anvers, les poils en sont maintenus et renfermés entre deux tuyaux de plumes fendues, montés sur bois et liés d'une ficelle sur laquelle je passe une couleur à l'huile qui l'empêche de se pourrir dans l'eau : la forme des pinceaux en général doit être d'une longueur équivalente au moins deux fois sa largeur et jamais plus de trois fois : le ventre ou milieu doit à peine se faire sentir et même être nul, sur-tout pour peindre à l'huile. Pour bien juger de sa pointe il ne faut pas le mouiller, et si on le trouve séché, dans cet état on doit passer le doigt dessus pour juger s'il fait parfaitement le dome, et plus la partie du milieu sera élevée, plus la pointe en sera

fine, elle se trouveroit cependant trop foible si elle ne consistoit que dans quelques poils, et s'il en surpassoit 2 ou 3 de part ou d'autre on devroit les couper avec des ciseaux.

Ayant choisi les pinceaux destinés à chacune de ces 3 ou 4 teintes, on peut, pour les reconnoître plus facilement dans le travail, en marquer les antes ou parties supérieures du bois par des lignes noires plus ou moins larges.

Parties de figures à l'encre de la Chine.

Pour commencer à dessiner quelque partie d'une *figure à l'encre de la Chine*, on doit d'abord en tracer les *contours* à la *mine de plomb*, si l'on dessine en petit, et se servir de la *pierre-noire* si on veut travailler plus en grand. Il faut appliquer une première et la plus claire des teintes avec le plus gros pinceau, commençant par des *hachures* déliées qui grossissent insensiblement et se terminent en une masse générale qu'on étend jusque dans les places destinées aux plus fortes om-

bres : on se sert ensuite de la seconde teinte et d'un second pinceau. On commence de même par des *hachures* appliquées dans la masse, laissant les premières en évidence, et on termine encore par une masse générale : on suit le même procédé avec les autres teintes, et on termine l'ouvrage par des *hachures* ou plutôt par des touches dont l'étendue se rétrécit en proportion de leur force. Au-lieu de se servir de pinceau pour les dernières touches, on peut employer la *pierre-noire*, c'est-à-dire, les *crayons d'Italie*, et ceux de *Conté* si on veut les donner plus fortes encore.

On se souviendra que les élèves qui se destinent à *l'architecture* ou qui voudront se borner à dessiner des *figures* dans la manière des gravures, pourront se dispenser des touches et des *hachures*, et se borneront simplement à adoucir les teintes.

Si au-lieu d'employer *l'encre de la Chine* on préfère se servir du *bistre*, les *dessins* en seront plus doux et plus chauds, mais on sera obligé de donner les dernières touches et de faire même les *contours à la plume*, dans laquelle on met les teintes avec le pinceau,

3 *

ses traces étant toujours assez séches et même trop dures. Les hollandois pour donner plus de moelleux à leurs *dessins*, se servent souvent d'une *plume* de Roseau quelquefois même d'une alumette taillée ; mais alors j'employerois plus volontiers les *crayons* de *Conté*, *brun-noirs*, et si les *dessins* étoient trop fins et trop petits, je serois seulement en ce cas obligé de recourir à une *plume* quelconque. On a souvent de *l'encre de la Chine* d'un ton gris bleu et désagreable, on peut alors y mêler un peu de *bistre*, et si on l'insinue dans les tasses, il seroit bon de rendre les plus fortes teintes plus rousses à proportion que les premières.

Pour faire du beau Bistre.

Prenez la *suie* d'une cheminée dans laquelle on aura fait du feu de houille, mettez-la dans un grand vase ou dans une cuvette de bois, versez de l'eau par-dessus et lui donnez la consistance d'une bouillie fort claire ; mêlez

la bien, et enlevez avec une écumette toutes les ordures légères qui surnageront : laissez reposer une minute ou deux et versez dans un autre vase toute la liqueur jusqu'au marc ; cette partie grossière contenant les corps hétérogènes et les ordures les plus pesantes, ne sera bonne à rien : aissez encore reposer la liqueur pendant une heure ou environ, versez-la jusqu'au sédiment, en évitant d'en prendre aucune partie : en le broyant il servira pour un *bistre* commun, moins roux et moins chaud que celui dont nous allons parler, et cependant fort utile pour peindre à la *gouache* ou à *l'aquarelle*, et sa qualité plus noire le rendra propre aux couleurs rompues et à éteindre celles dont on trouvera à propos d'amortir le brillant ou la crudité. Prenez enfin cette dernière liqueur, mettez-la sur le feu et laissez l'y diminuer au point de lui donner la consistance d'une huile fort liquide : cette matière sera d'un usage fort étendu pour le *dessin* et pour la peinture à la *gouache* et à *l'aquarelle*, en l'employant à la plume, elle sera plus coulante, plus douce et presque aussi noire qu'une dernière teinte *d'encre de la Chine* :

si on veut la rendre plus claire on peut y ajouter de l'eau.

Lorsque cette liqueur aura reposé quelques jours, on pourra la verser dans une bouteille, et broyer à l'eau les parties qu'elle aura encore déposées pour en faire des tablettes qui seront préférables aux premières. Voyez la manière de préparer les couleurs pour l'*aquarelle*.

Pour ôter les plis d'un dessin.

Il arrive toujours quand on ombre au pinceau que le papier bossit en le mouillant : on doit alors pour le remettre à plat, et lorsque le *dessin* est achevé, le mouiller entièrement par derrière avec une éponge, et le repasser plusieurs fois jusqu'à ce qu'il soit bien étendu, l'essuyer, en pompant l'eau avec un linge et l'étendre de suite sur un panneau bien uni ou une feuille de carton poli ; le couvrir de quelques autres feuilles de papier et mettre par-dessus une autre feuille de carton appuyée de quelques livres.

Des Panneaux.

Pour dessiner le *paysage* ou pour pouvoir laver librement toutes les parties d'un *dessin*, on doit se servir d'un panneau bien uni d'un bois tendre, et en ce cas je donne la préférence au tilleul: on en fait construire de la mesure du papier dont on se sert le plus souvent, en diminuant environ un demi-pouce sur la hauteur et autant sur la largeur, pour pouvoir le coller tout autour sur l'épaisseur du panneau de la manière suivante : Mouillez également le papier avec une éponge (s'il boit, il sera impossible de s'en servir) s'il reste sans taches, appliquez avec une petite brosse douce de l'empois sur la partie derrière le panneau destinée à l'y coller, mouillez ensuite une seconde fois, il s'étendra considérablement, et s'il n'est pas assez collé, il restera des taches plus mouillées et plus noires, et il faudra le mettre au rebut; mais s'il se soutient également sans taches,

appliquez le panneau dessus, laissant déborder également le papier, couchez l'empois sur ses bords, et tirez le tout ensemble, ou plutôt soulevez le papier avec le panneau sans rien déranger, et posez-le sur le coin d'une table, pour la facilité de passer les doigts dessous et retourner le papier sur l'épaisseur, ou s'il se peut derrière le panneau. Au-lieu de les faire construire pour chaque mesure de papier qu'on veut employer, on pourroit se contenter d'un seul qui fut assez grand pour les recevoir tous; mais alors on est obligé de coller les papiers sur la face destinée à dessiner: il faut en ce cas se servir d'un tire-ligne pour coucher l'empois sur les bords et conserver un petit intervalle dont on se souviendra pour y insinuer une lame de couteau très-déliée en la passant tout autour lorsqu'on voudra enlever le *dessin* du panneau: une petite entaille faite au papier sur le vif-arrêt du panneau suffit dans le premier cas pour passer la lame derrière, et on n'aura pas le désagrément de devoir enlever la partie du papier qui, dans le second, restera collé sur le panneau.

Pour laver des grandes parties.

Lorsque pour commencer un *dessin* on est obligé de faire un fond d'une certaine étendue, ou de laver un ciel d'une même teinte, on doit commencer par mouiller cette partie avec un large pinceau de poil de Bléreau ; les meilleurs sont les plats, destinés à appliquer le vernis sur les tableaux ; à leur défaut on peut se servir d'une petite éponge : lorsque cette partie est également mouillée, il faut essuyer le pinceau, ou presser l'éponge, repasser encore le papier pour étendre les parties trop chargées d'eau, et attendre qu'elle en soit généralement imbibée, et que le papier ne paroisse qu'humecté avant d'appliquer la teinte ; on aura alors tout le tems de l'étendre également et de l'adoucir s'il le faut. Lorsqu'on voudra fortifier cette teinte ou en passer une autre par-dessus en tout ou en partie, on attendra encore pour profiter du moment ou cette première ne semblera plus

mouillée, mais humide: on aura soin avant de mouiller ces fonds d'arrêter et d'affermir les *contours* qui en approchent, avec un crayon de *mine de plomb* assez dur; s'il étoit trop tendre on pourroit l'effacer en le lavant.

Du paysage à l'encre de la Chine et au Bistre.

Rien de plus attrayant pour un commençant que de vouloir faire ou copier des petits *paysages*, et rien de plus dangereux ni de tems plus mal employé que de vouloir le faire sans guide. A défaut d'autres modèles, il se servira de la première gravure qui lui tombera sous la main, et se croira fort heureux d'avoir pu rendre avec la dernière exactitude un beau *paysage* très-joliment gravé: je conviens que son travail suffira pour donner l'idée d'un beau *clair-obscur*, d'une belle *composition*, de la beauté des formes et de toutes les parties qui peuvent constituer une belle chose gravée; mais comme il n'aura certainement rien

Fig. 71.

négligé pour imiter avec la plus grande exactitude la douceur et la finesse de son modèle, qu'il aura tâché d'imiter une estampe ; que deviendra cette belle estampe, même à côté d'un beau *dessin* original d'une manière large, d'un faire *facile* et d'une touche spirituelle et pétillante ? quel sera le graveur assez adroit pour rendre au burin l'égalité de cette teinte couchée d'un seul coup de pinceau, qui, appuyant plus ou moins dans certaines parties, sert ici à arrêter brusquement la lumière en y opposant un coup de *vigueur*, et se perdant d'un autre côté y indique déjà quelques objets prémédités ? comment rendre sur-tout ces coups *heurtés* d'un savant *crayon*, donnés à côté et en opposition d'une partie claire qui en devient brillante ? Je dis plus, et tous connoisseurs diront, que le *crayon* a autant de supériorité sur le pinceau, que ce dernier peut en avoir sur le burin, relativement à l'exécution et à la légéreté d'un *paysage* : je ne veux cependant pas dire qu'on ne puisse au pinceau et sans l'aide du *crayon*, faire les plus belles choses dans ce genre : la plupart des maîtres hollandois s'en

sont passés très-longtems; mais sa supériorité leur est tellement connue aujourd'hui et les amateurs y trouvent tant de plaisir, qu'on ne voit presque plus de *dessin* moderne qui n'en soit réveillé dans toutes ses parties.

De la touche et de la manière d'opérer.

Je crois inutile de dire qu'il est impossible à un commençant d'exécuter un beau *paysage* avant d'avoir acquis la manière d'une belle *touche* du pinceau et du *crayon*, et qu'il ne pourra jamais en acquérir le brillant et la légéreté avant d'en avoir vu et imité la cause.

Si un jeune homme est assez heureux pour pouvoir commencer ses études en copiant les *dessins* d'un bon maître, il devra en se mettant à l'ouvrage chercher le *crayon* dont il s'est servi pour tracer les premières formes; si l'ouvrage ou plutôt les objets sont d'une certaine grandeur, il y reconnoîtra la *pierre-noire* d'Italie: si le *dessin* est assez petit, le maître pourra avoir employé la *mine de plomb*, et

les contours se trouveront souvent arrêtés à la plume s'il a voulu marquer des traits fort déliés; très-souvent même il s'est servi de ces trois choses dans un même *dessin*; c'est-à-dire, qu'après avoir tracé à la mine de plomb, il aura employé la plume pour donner des finesses dans les contours des figures et des animaux, et des *touches* heurtées à la *pierre-noire* auront terminé son ouvrage; d'autres au contraire s'en seront servis pour commencer, et cette manière leur aura été d'autant plus utile que les derniers *coups de vigueur* auront placé une sorte de diapason, pour juger comparativement de la justesse de chaque teinte, qu'on croit presque toujours trop forte avant d'y avoir opposé les derniers noirs: la précision, l'étendue et la pureté des teintes étant indispensables à la légéreté d'un *paysage*, on ne manque jamais d'y déroger et d'appésantir chaque partie sur laquelle on est obligé de revenir pour y donner plus de force, en voici la cause: la beauté d'une *touche* consistant dans la netteté du pinceau, et sa facilité dans la manière dont il tranche du côté de la lumière, il est impossible de répé-

ter cette *touche* sans en altérer les contours qui en deviendront plus ronds et conséquemment moins légers. Cette touche de pinceau, si nécessaire à toutes les parties d'un *paysage*, sans en excepter même les figures, est surtout indispensable à la légéreté des ciels et des lointains.... Mais revenons à nos *crayons* avec lesquels on a commencé par tracer chaque partie, et dont on n'aura pas manqué de se servir pour marquer tous les détails, et les caractériser de manière à y servir d'avance pour une dernière *touche*. Si nous détaillons d'abord chaque partie d'un arbre, si nous en marquons toutes les masses en suivant les mises et le dentelé des feuilles, il ne nous restera plus qu'à suivre et remplir ces dentelés pour ombrer ces détails et former l'entier des *masses* au pinceau : n'allons pas croire que les traces du *crayon* données d'avance par petites touches dans les clairs, puissent altérer en rien la netteté de ces *masses*, elles serviront au contraire aux petits pétillans de lumière inséparables à chaque feuille. Il arrive constamment que la plupart des *touches* du *crayon* se trouvant noyées sous le pinceau, on est obligé

de les rafraîchir ou d'en placer d'autres dans leur voisinage, et le plus souvent à l'extrémité des arbres et sur leur contour, se détachant contre le ciel. Pour juger du bon effet de ces *touches*, on pourra commencer les détails de deux arbres au pinceau, et après qu'on aura employé le *crayon* pour donner les légéretés sur le premier, il sera aisé de juger de sa supériorité sur son voisin : il en est de même des figures, des fabriques et de toutes les parties d'un *paysage*, dont les extrémités finissant à l'*encre de la Chine*, seront toujours plus lourdes que les *touches* du *crayon*. Le dessinateur avant d'employer la *pierre-noire*, doit commencer par tracer légérement l'ensemble de son *paysage*, en se servant de la *mine de plomb* ou du charbon de *fusain* qu'il peut effacer ; chaque objet se trouvant à sa place, les traces légères lui serviront pour les clairs, et il ne manquera pas de fortifier au *crayon* les formes ombrées, en donnant ses *touches* proportionnées à la vigueur des ombres, qui devront les accompagner. Avant d'employer le pinceau, il aura soin d'arrêter la place des lointains, et même s'il le veut celle des nuées

au *crayon* dur de la *mine de plomb* ; pour pouvoir mouiller toutes ces parties, comme nous l'avons déjà dit, commençant par le ciel, les lointains et tous les endroits du *paysage* qui ne demandent qu'une demi-teinte : lorsqu'elle se trouvera absolument sèche, il se servira d'une seconde teinte pour marquer les détails de cette première, la continuant dans tous les endroits du *paysage* où elle sera nécessaire. La même opération aura lieu en fortifiant graduellement les teintes ; mais comme il arrive constamment qu'une *touche* forte se perd et s'adoucit dans une plus foible, je commence en ce cas par la première appliquée avec un nouveau pinceau, et sans abandonner celui qui se trouve chargé d'une première ou seconde teinte, je l'employe a adoucir et à suivre la dégradation de la plus forte : je continue ainsi jusqu'aux dernières *vigueurs*, ayant le plus grand soin de chercher le degré juste à chacune des nuances, pour ne pas m'exposer à altérer la *netteté* des *touches* en revenant sur mes pas: le moment de s'arrêter est celui où on est presque parvenu à la *vigueur* des dernières *touches:* si on em-

ployoit cette force pour en former une masse entière, elle feroit trou, et le noir ne doit point en être tel qu'on ne puisse plus y détailler des *touches* plus vigoureuses encore.

Manières de tracer les formes.

Le paysagiste doit éviter avec le plus grand soin toutes espèces de *lignes droites*, et s'il doit en décrire, il ne manquera pas de les *interrompre* continuellement, et même de s'en écarter souvent, en appuyant toujours plus ou moins, de manière que regardant de près cette *ligne*, on la trouve interrompue d'un bout à l'autre, comme si elle avoit été faite d'une main tremblante et indécise : si, par exemple, on décrit l'angle d'un bâtiment, les différentes sinuosités de la ligne serviront à indiquer les joints des pierres, les cassures, les lézardes et tout ce qui ne manque jamais de décomposer une ligne quelconque, surtout dans les *contours* d'une nature rustique. Si l'on s'attache à regarder le tronc d'un ar-

bre, et la plus petite même de ses branches, on trouvera par-tout des proéminences, des poreaux, des saillies, des creux, des gerçures continuelles, des restes de branches ou branchettes mutilées, des tronçons coupés, des parties de mousses et des feuilles mêmes : il en est de même de presque tous les objets répandus dans la nature ; j'aimerois cependant d'en distinguer par intervalles les *contours* quarrés, arrondis ou sinueux de certaines pierres ou terres, dont la forme décidée ne manquera pas de produire un séduisant *contraste* : quelques branches ou plutôt quelques brindilles répandues autour de ces masses, serviront à les alégir, en les liant avec les objets circonvoisins, c'est jusque dans les *contours* même de ces branches, de ces brindilles, qu'il faut éviter la continuité des *lignes* ; les différents corps dont elles sont chargées, et sur-tout la lumière qui les éclaire en leur donnant différentes *touches* d'ombre, nous avertissent d'en indiquer les effets par des *touches*, et non par des *lignes continuées*.

De la vapeur ou perspective aérienne démontrée par le Paysage. Fig. 1.

Un soleil levant hors du tableau a chargé l'atmosphère d'une sorte de *brouillard* ou *vapeur aérienne* qui se caractérise sur-tout dans la partie lointaine : le soleil pompant la *vapeur*, elle devient plus rare en proportion de son élévation, et plus dense ou plus épaisse en raison de sa proximité de la terre, et sur-tout des eaux. Les montagnes lointaines dont les seuls contours supérieurs se prononcent, nous montrent la *vapeur*, couvrant leur partie inférieure : ces montagnes sont plus solides et moins claires que l'horison qui les surmonte. Mais si nous donnons à la *vapeur* la force du *brouillard*, le lointain disparoîtra, ou il n'en restera qu'une trace légère à son sommet, car il n'est pas rare que des nuées assez légères répandues sur un ciel soient plus fortes que les lointains, chargés de *brouillard* ou même de vapeur, et souvent nous avons peine à distinguer les uns des autres.

Si au pied de la montagne nous supposons un village ou toute autre partie, en masse ou en détail, l'ensemble n'en sera guère plus apparent que la montagne à laquelle il joint; mais si nous arrivons jusqu'au coin de l'isle dont la partie antérieure nous montre deux saules, nous trouverons que les petits arbustes qui la détachent du lointain, prononcent leurs contours supérieurs en raison de la distance de l'isle à ces lointains, et que leur partie inférieure continue à être très-foiblement marquée; en arrivant au deuxième saule, elle se trouvera à-peu-près prononcée en haut comme en bas, supposant qu'à cette distance la force de la *vapeur* peut être en équilibre avec celle de l'ombre du corps de l'arbre: il reste beaucoup moins de pouvoir à la *vapeur* répandue sur le premier saule plus avancé : les peupliers indiqués derrière la grande masse du paysage désignent la distance de leur position par leur dégradation équivalente à celle des abustes situés sur la partie postérieure de l'isle. Il en est de même des deux touffes d'arbres sur une élévation à droite, que je suppose à la même distance que le second saule; je

compare de même au premier, la partie de l'arbre sous le peuplier, perpendiculaire à la maison blanche et les deux grands à côté des maisons dans leur effet naturel, quoiqu'inférieurs en force à une petite touffe appuyée sur une pierre occupant le coin de l'avant-fond, qui conséquemment plus près du spectateur, laisse une moindre quantité *d'air ambiant* entre son œil et l'objet.

Si au-lieu d'une *vapeur* d'une certaine force que je suppose ici, on vouloit représenter un *brouillard*, on auroit peine à distinguer le lointain, et suivant la même gradation on ne commenceroit à voir l'ombre sous les objets qu'à la distance du premier saule ; et si ce *brouillard* dégéneroit en *pluie* assez forte, l'arbre du milieu derrière les maisons ne nous paroîtroit qu'une masse unie un peu plus prononcée dans sa partie supérieure.

Il en seroit de même relativement à la *couleur-propre*, c'est-à-dire, à celle qui est naturelle à chaque objet; en sorte qu'une vache blanche, rouge ou noire placée près des osiers sur la partie reculée de l'isle, pourra à peine s'y distinguer par la différence de la *couleur*;

tandisqu'elle augmentera de sensibilité à proportion de son avancement dans le tableau : ainsi que dans un *brouillard* ces couleurs ne seront sensibles qu'au plan du deuxième saule et à proportion dans une *pluie*.

L'altération de ces *couleurs*, c'est-à-dire, du blanc, du rouge, du noir ou du brun relativement à leur enfoncement dans le tableau ou au divers incidens de lumière, les a fait appeller *couleurs-locales*; et *couleurs-propres* celles qui leur sont naturelles.

Au résumé, il est constant que l'atmosphère est toujours plus ou moins chargé d'une *vapeur* quelconque; toujours plus abondante au lever et au coucher du soleil qu'à toute autre heure du jour, et qu'un soleil levant les trouve ordinairement dans une telle densité sur les rivières dont elles émanent, qu'elles cachent souvent de leur voile une partie des objets circonvoisins et en laissent une plus grande à découvert sur le même plan : rien de plus singulier que ce phénomène ou jeu de la nature; j'en ai souvent admiré les effets lorsque me trouvant au bord d'une rivière, ou sur la rivière même, je pouvois la considérer jusqu'à une certaine

étendue. A ma gauche un soleil levant derrière une chaîne de montagnes, bordant le miroir limpide, me présente ses rayons à travers un reste de *vapeur* répandue sur l'atmosphère, mais dont le voile léger ne peut me cacher aucun détail de cette montagne qui, tout-à-coup, se trouve arrêtée et coupée perpendiculairement, par la masse argentée d'un *brouillard* collé sur la surface de l'eau pétillant par intervalles, et réfléchissant les rayons du soleil : ce *brouillard* traversant la chaîne de montagnes, reçoit d'un côté les tons dorés de l'horizon, et oppose de l'autre la saleté de son gris à la pureté de l'azur du ciel, sur lequel il se perd en fumée : cette masse s'interrompant peu après, en s'arrêtant au milieu des montagnes, semblable à la poussière, reprenant son cours, laisse suspendue en l'air la partie découverte, continue à monter plus ou moins dans l'atmosphère, abandonne par intervalles de nouvelles portions qu'elle laisse isolées, et finit par se dissiper insensiblement; sinon augmentant son volume, elle va se confondre avec le ciel et voiler par le bas tout le reste du tableau, jusqu'à une distance bien légère de mon œil observateur.

Du clair obscur et de la composition.

D'APRÈS ce que nous venons de dire sur les effets des *vapeurs* et des *brouillards*, il n'est pas surprenant que tant de grands peintres aient choisi si souvent pour sujet de leur tableau, le moment du lever ou du coucher du soleil : la *vapeur* qui accompagne cet astre se trouvant plus forte que dans tout autre moment du jour, ils ont profité de son avantage pour répandre dans le tableau un ton général de chaleur, occasionné par cette *vapeur* même, pénétrée des rayons du soleil. La force de la lumière et des ombres augmentant graduellement et à proportion de leur rapprochement vers l'œil du spectateur, il en résulte une dégradation harmonieuse des *couleurs-propres*, en raison de leur éloignement et qui se continue jusqu'à leur entière extinction, en se perdant dans celles de l'horison : cette *perspective-aérienne* marquant tous les plans par une dégradation sensible, semble en au-

gmenter l'éloignement et donner plus de profondeur au tableau.

Il n'en est pas de même d'un paysage éclairé par le soleil en plein midi; le peu de *vapeur* dont l'atmosphère se trouve chargé dans ce moment, n'empêchant pas de distinguer les détails des objets éloignés, les plans se rapprochent les uns des autres, et sans laisser l'œil en repos, ils semblent se précipiter à l'envi vers le spectateur embarrassé; c'est ici que l'art doit aider la nature. Il faut du *repos*, *des privations de lumière* et des *distinctions* dans les *plans*; nous les trouverons plus avant par des incidens pris dans la nature même; il faudra des *modifications* dans les parties éclairées et des *échos* de lumière dans celles qui en sont privées; nous les trouverons par le secours de l'art et du raisonnement.

Le soleil parvenu à une certaine élévation, laisse peu d'ombre pour accompagner les objets qu'il éclaire; si nous tournons le dos à cet astre lumineux, nous en verrons bien peu dans la nature; en tournant de moitié, les objets seront éclairés et ombrés de même: alternative peu satisfaisante; tournons encore

un demi-tour vers la source de la lumière, les trois quarts des objets en seront privés, et cette proportion d'un quart de clair sur un autre d'ombre et deux de demi-teintes, est reconnue la plus propre aux beaux effets du *clair-obscur*; si nous tournons encore un peu, pour avoir presque le soleil en face, nous trouverons ce qu'on appelle des *effets-piquans*; les objets élevés sur une ligne directe entre le soleil et nous, ne seront éclairés que par leurs bords supérieurs, et ceux qui se trouveront éloignés de la direction de cette ligne recevront une lumière proportionnée à cet éloignement, en sorte qu'un arbre placé dans une position un peu indirecte, se trouvera non-seulement éclairé par sa partie ou bord supérieur, mais il recevra des coups de lumière très-pétillans sur l'extrémité des touffes et des branches qu'il présentera du côté du soleil.

Des Reflets.

Le même effet sur une figure y donnera des touches d'autant plus piquantes que la force de l'ombre y sera immédiatement opposée: le reste de la figure, éloigné de cette partie éclairée, recevant une lumière secondaire portée par celle des objets circonvoisins qui, avec la lumière, renverront sur la figure une teinte de leur couleur et produiront ce que nous appellons un *reflet* ou *réverbération* de lumière, recevra un *reflet* toujours proportionné à la nature du corps qui l'*envoie* et de celui qui le *reçoit*; c'est-à-dire, qu'un corps poli et luisant renverra et recevra plus de lumière et de couleur qu'un corps brut ou inégal, et une draperie de soie plus qu'une étoffe de laine, etc. Observons ici que l'intelligence des *reflets* est la partie de la peinture qui contribue le plus à l'harmonie des couleurs et du *clair-obscur* dans un tableau quelconque. Mais revenons à notre arbre et à notre figure.

éclairés presque derrière, et conséquemment portant une ombre en avant presque perpendiculaire à la base du tableau : la longueur de cette ombre portée se trouvant proportionnée à l'élévation du soleil sur l'horizon, il en résulte que plus la source de la lumière sera élévée, moins le tableau présentera d'oppositions d'ombres au pied des arbres ou figures, et que plus il descendra vers l'horizon, plus les ombres portées auront d'étendue. Il ne manquera plus alors que des *repos* pour mettre l'œil du spectateur à son aise.

Des Repos.

Les objets privés de la lumière n'appellent l'œil qu'après l'avoir laissé jouir 1.° du *foyer de lumière* et de sa *dégradation*, en supposant que cette partie la plus éclairée soit de même *soutenue*, et en *opposition* des plus ombrées ; 2.° de l'objet le plus *fort* en ombre ou en couleurs contre un fond *clair* et d'un ton opposé, et ce second article tiendra lieu du premier,

s'il n'est *soutenu* des *oppositions* requises;
3.° de la seconde *masse de lumière* soutenue
de même; et finalement des petites répétitions, *échos et reveillons* de ces différens
articles que nous nommerons les plus *voyans*,
et qui après avoir graduellement occupé l'œil
du spectateur, le laissera reposer ensuite dans
les grandes *masses* peu prononcées, peu *soutenues*, plus *affoiblies*, et sur-tout dans l'étendue des ombres portées, si le soleil n'est
pas parvenu à un trop haut degré sur l'horizon.
Si celles que nous donneront naturellement
les grands objets élevés dans le tableau, ne
nous suffisent pas, nous en supposerons de
plus grandes portées par des corps également
supposés hors du tableau; notre supposition paroîtra même donner plus d'étendue
au sujet. Si la source de la lumière et des ombres se trouve trop élevée sur l'horizon, nous
n'aurons plus la longueur des ombres portées,
ni de *vapeur* dans la dégradation *aérienne*,
nous pourrons y suppléer par un *brouillard*;
mais s'il n'est éclairé des rayons du soleil, il
répandra sur le tableau un ton triste et monotone. Nous ne pourrons alors mieux faire

que d'attendre quelques nuées dont l'ombre voilera au moins les trois quarts des objets qui tiennent notre œil embarrassé, et dont l'épaisseur ne nous empêchera pas de distinguer les parties, lorsque nous aurons joui tout à l'aise, des seules qui sont frappées de l'éclat du soleil.

Du foyer de lumière et du point le plus lumineux. Fig. 1.

Voyons d'abord une chaumière blanchie, mais d'un blanc piquant et sans monotonie ; car les rayons du soleil ne peuvent frapper que l'une de ses faces, qui étant en perspective, doit arrêter les points les plus lumineux, sur son angle antérieur le plus près de notre vue. Le plus *brillant* de ces *points* se trouve concentré sur la partie la plus élevée de l'angle en opposition de l'ombre du toît, la plus voisine de la source de la lumière et la plus éloignée des saletés ou éclaboussures occasionnées par la pluie, sur la partie inférieure.

Etendue, liaisons de lumière, et suite de la composition. Fig. 1.

CETTE vive lumière est accompagnée par celle du toît, subordonnée cependant à la première par sa couleur propre; son point le plus clair est celui de son angle le plus avancé, voisin de la partie claire de la muraille; l'ombre du toît qui se trouve entre ces deux points les plus clairs, les rend plus brillans par son opposition. La lumière, quittant la muraille et le toît, se répand sur le saule et y attire notre vue; elle y va par *gradation* et sans se répandre sur la face antérieure de la maison dont la demi-teinte sert de *repos* entre les deux masse de lumière, qui se trouvent cependant *liées* par celle qui est répandue sur un bâton attaché au toît, et dont la direction sert à *contraster* et couper la ligne; le volet ouvert, faisant le même effet sur la partie opposée, donne en même-temps un reveillon à la lumière; la porte et la fenêtre ouvertes rompant

la monotonie de la demi-teinte répandue sur toute la face de la maison, y attirent la vue et augmentent l'éclat de la lumière voisine par le contraste de leurs ombres ; si la force en étoit égale, ces parties ouvertes ne présenteroient qu'une masse lourde tout-à-fait désagréable, en faisant ce qu'on appelle trou. Les contours du saule opposés aux clairs se détachent en demi-teinte sur les fonds, effet de la *couleur-propre* de cet arbre, plus claire que celle des autres, et en même-temps du *reflet* de la lumière occasionné par la terrasse éclairée ; l'œil quittant ces objets voudroit s'arrêter sur la seconde chaumière, mais il est attiré par la vigueur d'un petit tilleul en opposition du fond le plus clair ; la *couleur-locale* de cet arbre devroit être moins forte, mais je suppose ici sa *couleur-propre* plus brune que celle des autres, pour que son ton moins clair qu'aucun objet qui l'environne, puisse être ombré de même, et détacher fortement du fond, non-seulement la seconde cabane, mais l'entier de la *masse*. Le petit pilot s'élevant perpendiculairement sur la langue de terre, sert non-seulement à *contraster* sa

ligne horizontale, mais en même-temps à accompagner la vigueur de l'arbre, qui seul seroit trop isolé : il deviendroit cependant plus agréablement *soutenu* si ce pilot ou petit tronc étoit remplacé par quelques figures. L'œil revient ensuite sur la seconde chaumière subordonnée à la première par sa *couleur-propre* supposée plus brune ; les petits coups de vigueur donnés sur son faîte, la détachent du fond ; les lignes du toît sont interrompues par quelques petites herbes et bouts de bâtons : deux lucarnes *réveillent* la monotonie de la muraille ; mais si elles augmentoient de volume, et sur-tout si elles étoient accompagnées d'une porte ouverte, cette masse trop *voyante* distrairoit la vue de la première chaumière et produiroit un effet papillotté ; la buche au contraire appuyée sur la partie éclairée, sert de *liaison* à la lumière, et s'y trouve presqu'indispensablement placée pour *contraster* les lignes perpendiculaires que décrivent les angles des maisons ; le même principe donne une forme ronde à la porte de la première.

Les deux pilots très-noirs par leur *couleur-propre* attirent la vue sur la terrasse, à la-

quelle ils servent de *repoussoir*, ainsi que les deux pierres ; leur position avantageuse, au milieu du tableau, de même que la chaumière éclairée, contribue plus que toute autre cause à attirer la vue. La terrasse généralement éclairée pour établir une *large masse de lumière*, ne pourroit servir que d'un foible *repos*, si elle n'étoit en *opposition* et *réveillée* par des pilots ; sur cette terrasse s'il se trouvoit des pierres, des creux ou toutes autres parties ombrées, elles ne manqueroient pas de détruire et d'interrompre la masse claire et ce qu'on appelle une *partie-large* : c'est un principe de la plus grande conséquence en général, *de n'interrompre jamais les lumières, de ranger les plis des draperies à côté et non sur les masses éclairées*, etc.

Si quelques traces trop ombrées ou d'une couleur trop forte répandues sur la terrasse sont dans le cas d'en interrompre la lumière en y opposant des duretés, il en seroit de même du repos indispensable à la partie élevée derrière la touffe d'arbre éclairée de l'avant-scène : en la *réveillant* de quelques points clairs on ne manqueroit pas d'inter-

rompre la lumière répandue sur la touffe inférieure ; et des touches d'ombre et de couleur plus fortes que celle du fond y attirant la vue, avanceroient cet éloignement en altérant aussi la vigueur de la touffe et de la branche qui sert de *repoussoir* et *d'opposition* aux objets éloignés. Il en est de même de la masse supérieure de l'arbre perpendiculaire à la première chaumière ; le repos de sa *couleur-locale* indécise et vaporeuse, pousse les maisons en avant et soutient les *clairs* répandus sur le grand arbre.

Sur ces différens arbres il faut observer que les parties les plus ombrées sont constamment à côté et en opposition des plus grands *clairs* ; que ces deux extrêmes se trouvent le plus souvent concentrés sur le milieu de l'arbre ; que la force des clairs et des ombres s'affoiblit à proportion de leur éloignement du centre, et que les parties fuyantes des ombres sont d'autant plus affoiblies, que l'air est plus ou moins chargé de *vapeurs*, à proportion de leur fuite et de leur distance de notre œil.

Les palissades élevées à côté du saule pour

servir d'extention à la lumière, contribuent en même-tems à la *liaison* des *plans* et des masses, et empêchent la terrasse de finir en tranchant sur l'obscurité des arbres. La couleur forte du petit tilleul réfléchie dans l'eau, soutient par son opposition la lumière de la terrasse, qui sans cela se confondroit et ne ferait qu'une masse diffuse et généralement éclairée.

Sans pousser la *vapeur* jusque sur l'avant scène, terminons ici notre première esquisse; et pour l'économie des gravures, suivons à-peu-près la même fig. 1, dont nous supposerons les objets éclairés du soleil à une élévation considérable, renonçant aussi au secours du brouillard et de la *vapeur-aérienne*.

Je remplace d'abord toute la partie éclairée de l'horizon par une nuée sourde; une seconde plus prononcée renvoie la première, et une masse de lumière répandue sur ses bords se trouve en opposition au tilleul qu'elle pousse en avant; le corps de la nuée plus obscure s'élevant ensuite, laisse l'azur du ciel pour servir de fond clair à la vigueur des autres arbres du premier plan. La partie lointaine

déchargée de toute la *vapeur* qui la couvre, présentera alors des détails, qui trop clairs et trop sensibles, iront détruire l'objet principal et altérer la vivacité de la lumière réservée pour le premier plan; je les arrête en couvrant cette partie de l'ombre d'un nuage dont l'obscurité va se confondre avec celle de la terrasse, et je place sur ses bords quelques *échappés* de *lumière*. Plusieurs figures remplaçant le petit pilot, en reçoivent la plus grande partie, et ce petit ensemble sert *d'écho* aux masses éclairées du premier plan. Pour donner plus d'étendue et d'intérêt aux lointains, nous placerons, non au pied de la montagne, mais à son sommet, un village ou toute autre partie éclairée, et ce *réveillon* sera soutenu par une deuxième montagne légère qui se détachera d'un ton plus obscur ou plus clair que celui du ciel qu'elle rencontrera.

Les deux peupliers devenus plus sensibles, recevront leurs touches de lumière après avoir prononcé leurs contours supérieurs sur le fond du ciel dont les nuées même se trouveront plus claires que leurs couleurs: il en sera

de même des touffes du second plan et des arbres en général du premier dont les endroits les plus éclairés remontant vers les bords supérieurs, laisseront plus de repos et de continuité dans les *masses* d'ombres qui s'opposeront aux clairs du même plan.

La nuée légère dont nous avons couvert l'horizon, se continuant derrière le toît de la seconde chaumière, soutiendra quelques touches ou traînées de lumière données sur des tuiles ou du mortier dont le faîte se trouvera couvert : une ligne du même mortier traversera par sinuosité la longueur du toît plus obscur et dont la croute du coin inférieur emporté, laissera à découvert une paille fraîche qui se liera avec celle du toît de la première chaumière sur lequel il est appuyé.

Les plus grands clairs du petit tilleul, quittant comme nous l'avons dit, le centre de l'arbre pour s'avancer du côté de la lumière, le détacheront des lointains par des tons plus clairs que cette partie devenue plus obscure : la force des ombres portées sur le même arbre, sur son tronc et sur la terrasse, servira à *repousser* considérablement la partie lointaine.

La plus grande *masse* de lumière se trouvant ainsi mieux soutenue et concentrée sur le premier plan, nous en augmenterons la vivacité en y opposant directement les plus grandes forces : mon principe paroît ici détruit, les ayant réservées sur la masse de pierres et la touffe d'arbre de l'avant scène.

L'usage, je n'oserois dire le préjugé, presque général, demande des *repoussoirs* et des forces plus vigoureuses sur cette partie, servant à enfoncer les objets dans le tableau : je les trouve nécessaires pour indiquer la vapeur répandue sur chaque objet à proportion de son éloignement de l'œil du spectateur, la colonne d'air ambiant entre lui et cet objet, s'en trouvant chargée à proportion de sa longueur. Essayons cependant et prions mon lecteur de couvrir cette partie de l'avant scène, et si sa vigueur retranchée lui rend la vue de l'ensemble plus agréable, mon observation changée en axiome, m'empêchera d'ajouter jamais pour *repoussoirs*, des parties plus vigoureuses que celles sur lesquelles je dois sans distraction *attirer la vue* : supposons aussi dans la nature un objet digne de notre atten-

tion, dont il s'empare entièrement, nous ne verrons que bien foiblement les autres qui l'environnent ; pourquoi donc ne pas représenter en peinture ce que l'instinct et la nature nous indiquent? pourquoi ne pas augmenter nos *sacrifices* ?

Des ombres ou privations de lumière, et suite des Reflets. Fig. 1.

J'ENTENDS par les *ombres*, la partie des objets privée de lumière, et les masses noires répétant sur les corps éclairés la forme et les contours de ces objets. La noirceur factice de ces masses nous paroît d'autant plus forte que la lumière sur laquelle elle tranche en est plus vive : écartons entièrement cette lumière, nous trouverons que toute la place sur laquelle elle étoit répandue, prendra le même ton et le même dégré que celle qui étoit occupée par *l'ombre*, et l'ensemble ne nous présentera qu'une simple privation de lumière, ne nous indiquant que ses effets secondaires des-

cendant des particules de l'atmosphère pénétrées des rayons du soleil. Cette lueur ne donnant aucune couleur empruntée aux objets, ils pourront se distinguer par celle qui leur est naturelle, et la variété de leurs tons formera les *contrastes*, les *réveillons* et l'*harmonie* de toute cette partie privée de lumière, et sur laquelle il se trouvera encore de petites portions d'*ombre* portées sur les objets éclairés par l'atmosphère. Mais si au-lieu d'une eau coulante nous supposons la terrasse occupant tout le premier plan du tableau, et que la place de l'eau soit une *ombre* portée sur cette terrasse, les corps que nous y éleverons à proximité des objets éclairés du soleil, en recevront une lumière réfléchie qui absorbera entièrement celle de l'atmosphère; les figures se trouveront donc alors éclairées en sens contraire au reste du paysage; et la lumière en sera très-foible, ainsi que la force des *ombres*, dont il ne restera qu'une trace peu marquée à côté; cette masse se trouvera cependant assez prononcée sous les pieds, et les parties les plus sensibles seront les couleurs propres aux objets. Si elles étoient blanches les endroits les plus clairs prendroient

presque la force de la demi-teinte répandue sur la façade de la première chaumière, et la partie opposée ne seroit guère plus obscure que la même demi-teinte; si ces figures étoient vêtues de noir, de parties brunes, ou d'une couleur foncée quelconque, elles resteroient dans leur ton naturel, les clairs et les *ombres* s'y prononceroient comme nous venons de le dire, et l'opposition de ces parties fortes sur la terrasse en rendroit la couleur moins brune.

Cette observation sur une petite partie, doit s'étendre jusque sur la nature entière privée des rayons du soleil. Si dans cette privation nous fixons nos regards observateurs sur les arbres et les chaumières de notre paysage, nous trouverons ces premiers sans relief ni rondeur, et d'une teinte presque uniforme du côté de la lumière comme dans la partie des *ombres*; les points les plus voisins de notre vue en seront les plus apparens, et la différence de leur *couleur-propre* pourra plus que toute autre cause nous les faire distinguer les uns des autres. La face éclairée de la première chaumière, se trouvant privée des rayons lu-

mineux, reprendra sa couleur naturelle, qui sera celle que nous présente sa face antérieure privée de lumière; et cette teinte deviendra une couleur blanche, relative à toutes les autres qui seront sujettes à la même dégradation. Cette nuance devenue générale sur toute la chaumière, ses deux faces resteront également éclairées; plus de quarré, plus de relief; la partie antérieure sera cependant celle qui, la première, attirera notre vue par les enfoncemens et les noirs marqués de la porte et de la fenêtre ouvertes. La *couleur-propre* du toît de paille moins claire que le blanc lui servira de repos; si pour éviter la *monotonie* de ce blanc nous en écartons la plus grande partie laissant à découvert l'argile, les pierres ou les briques sur lesquelles il peut avoir été appliqué, la variété des teintes rendra plus d'intérêt à cette partie: le saule reprenant de même sa couleur naturelle, opposera d'un côté son verd argentin aux parties blanches qu'on aura laissées sur la maison, et de l'autre il se détachera d'un ton clair en contrastant avec les briques ou le mortier; sa nuance généralement plus claire que l'arbre du fond, servira à l'en détacher

fortement. La *couleur-propre* du toît et de la muraille de la seconde maison supposée d'argile, de brique ou de pierres chargées de vétusté donnant du relief à la première, la poussera en avant, de même que la buche qui s'y trouve appuyée, si nous lui donnons une couleur plus claire, ou mieux plus obscure encore que la seconde maison. Les deux faces de la première également privées des rayons du soleil, ne présenteroient plus qu'une masse platte, et on auroit peine à distinguer l'angle si l'effet de la perspective appellant notre vue sur la partie antérieure la plus voisine de notre œil, ne nous la présentoit plus éclairée que la face recevant ici la lumière ; cette face donnant en raison de sa fuite-perspective plus d'étendue à nos *rayons visuels*, semblera de même dégrader sa couleur ; ainsi plus elle approchera de notre vue, plus ce blanc nous semblera clair : nous avons déjà fait la même observation sur les arbres, et nous devons l'étendre sur tous les objets privés des rayons du soleil.

Des Eaux.

EMBARRASSÉ long-temps sur le *clair-obscur* et les couleurs des *eaux* que je trouvois ici plus obscures, et là plus claires que les terrasses ou autres objets sur lesquels je les voyois se détacher, et voulant en chercher la cause, je choisis le moment où un ciel chargé de quelques nuages assez épais, promenant leurs ombres sur les sinuosités de la Meuse, laissoient pas intervalles des plans éclairés et de grandes parties privées de lumière. J'observai d'abord que dans les endroits clairs, la couleur des eaux devenoit sourde, tantôt d'un bleu sale, plus loin d'un gris foncé, et d'un autre côté d'une couleur obscure, ou répétant foiblement celle des objets qui s'y représentoient : dans les plans privés de la lumière, je les trouvois au contraire constamment brillantes et de la couleur du ciel qui leur étoit perpendiculaire. Il me fut alors aisé d'arracher le voile, qui jusqu'alors avoit couvert

mes yeux, et de voir évidemment que les objets frappés des rayons du soleil en deviennent beaucoup plus brillans que le ciel le plus pur. Le miroir des *eaux* répétant, à côté d'un plan lumineux, la couleur du ciel ou des nuages qui lui sont perpendiculaires, cette teinte en devient d'autant moins claire que le plus ou moins de saleté des *eaux* y altère encore la couleur naturelle des objets qui s'y répètent. Mais, dira-t-on, le soleil doit frapper ses rayons sur les *eaux* comme il le fait sur tout autre objet ; cela est vrai, mais nous n'en aurons la preuve qu'en lui tournant le dos, nous verrons alors sa lumière répandue sur toutes les faces des petites ondulations qui se présenteront vis-à-vis de nous ; et si au contraire nous nous tournons vers le soleil, ses rayons portés sur la partie ondoyante des eaux se trouvant de son côté, nous n'en verrons que la face opposée, qui ne pourra nous rendre que la teinte des objets qui s'y trouvent réfléchis ; et ces reflets, répétant des parties du ciel, des nuées, des maisons éclairées, des masses d'arbres ombrées, etc. etc. resteront constamment dans une demi-teinte plus

ou moins forte et toujours subordonnée aux objets éclairés directement du soleil. Si au-lieu de petites ondulations l'eau devenue moins tranquille nous présente l'effet de quelques ondes, elles nous donneront par intervalles des sillons de lumière qui s'étendront jusques dans les reflets des ombres et des demi-teintes, en interrompront les formes, et s'arrêtant sur les corps qui s'opposeront à leur passage, y donneront des coups de lumière plus *heurtés* et plus larges que tout ailleurs. Si l'eau devenue plus agitée répand des ondes sur toute sa surface, les réfractions des objets et toutes les demi-teintes disparoîtront, et la lumière diffuse et pétillante des eaux viendra se joindre à celle des objets éclairés. Nous observerons qu'ainsi tournés du côté du soleil, l'étendue de ses traces ou points de lumière sera dans l'un et l'autre cas, proportionnée à son élévation sur l'horizon; et qu'au contraire il en diminuera la largeur en s'élevant, si nous lui tournons le dos.

Suivons à présent la même *eau* et voyons-la à coté d'un plan ou masse d'objets privés de lumière; sa couleur qui jusqu'à présent n'a

paru qu'une ombre légère ou demi-teinte répétant la partie du ciel qui lui est opposée, va reprendre la place des objets éclairés, ou du moins elle va paroître éclairée elle-même, se trouvant en opposition des parties privées de lumière, à côté desquelles elle répete la couleur du ciel qui paroît la lumière même, lorsqu'elle n'est point offusquée par les rayons du soleil.

Des arbres et de la manière de les dessiner.

La partie des arbres étant la pierre de touche du paysagiste, doit être aussi la première à laquelle il doit s'attacher en commençant à dessiner ou à peindre le paysage: rien de plus facile pour un commençant que de tracer des terrasses, des maisons bien conditionnées, des architectures même très-élégantes, des troncs d'arbres d'un contour net et bien suivi, etc. mais rien de si maussade ni de si lourd que la régularité de ces objets pour en faire la composition d'un paysage : il semble au

contraire que les plus grands maîtres, dans cette partie de la peinture, ont pris à tâche d'éviter les maisons et tout ce qui peut concourir aux lignes droites et à la régularité; souvent une simple cabane, plus souvent même le toit d'une chaumière enfoncée, sont les seules traces d'habitation conservées dans les paysages agrestes et rustiques des premiers maîtres qui font les délices des amateurs : la partie des arbres est certainement la plus difficile à bien traiter; mais puisque la *légéreté* et la différence des *touches* en fait tout le mérite, il est aisé d'en conclure qu'en commençant par cette partie et y ayant acquis une certaine facilité, il ne sera pas difficile de venir à bout de tout le reste, où on rencontrera à-peu-près la même manière d'opérer.

Si on établit sur le squelette ou l'ostéologie les premiers principes d'anatomie; la carcasse est la première partie d'un bâtiment : il en est de même pour les arbres, on ne peut se dispenser d'en dessiner d'abord le tronc, les plus grosses branches, et en venir ensuite jusqu'aux plus petites, dont la direction nous indiquera celle des *masses* et des feuilles......

Mais plaçons d'abord notre dessinateur à la distance convenable, d'où il doit voir l'arbre qu'il voudra dessiner; cette distance devra être d'environ quatre fois la hauteur de l'arbre; s'il en étoit plus près, ses *rayons-visuels* ne pourroient plus, du même coup-d'œil, en embrasser toute la capacité: c'est un principe dont on devra se souvenir pour dessiner un objet quelconque d'après *nature*: dans cette position il trouvera les feuilles de la partie inférieure de l'arbre plus grandes que celles qui seront placées à son sommet, et ces dernières sembleront augmenter de volume à proportion qu'elles descendront vers le point de vue du spectateur; ce même point les lui fera paroître dans une direction plus horizontale en haut que dans la partie inférieure de l'arbre, où leur chute se trouvera plus perpendiculaire; et la même cause rendra le *contour* des *masses* plus horizontalement suivi et avec moins d'interruption au sommet que sur aucune autre partie: l'arrangement des *touffes* et de chacune de ses feuilles sera tel, qu'elles sembleront constamment s'éviter les unes les autres et former des éventails plus ou moins déchirés

et interrompus suivant la nature de l'arbre. *Voyez Fig.* 2. Ces formes d'éventails se trouveront mieux formées et d'une suite mieux soutenue sur les maroniers que sur tout autre arbre; la partie inférieure des feuilles en sera plus ronde et moins allongée que celle des vrais maroniers: la mise des noyers présentera des éventails moins ronds, plus interrompus et cependant plus allongés que les maroniers, et les feuilles, un peu plus petites, en seront d'un contour plus net. Les feuilles de l'orme presque rondes, plus et moins grandes sur la même touffe et souvent éparses sur des petites branches allongées, ne pourront nous présenter que des éventails déchirés: ceux du chêne seront plus suivis et le déchirement de ses feuilles, qui paroît en diminuer la grandeur dans les *masses*, contribue à la légéreté et au dentelé pétillant de ses touches. Au résumé, il faut constamment observer de toucher les feuilles sur la partie supérieure des *touffes* que nous présentent ces especes d'arbres, et que ces feuilles ne pourront déborder les contours ondoyans de ces touffes qu'en proportion de leur descente vers l'œil du spectateur;

que plus elles descendront sur les *masses*, plus leur volume en augmentera jusqu'au point où, s'en détachant entièrement, nous pourrons en distinguer les formes qui tomberont, comme nous venons de le dire, en éventails. Nous excepterons cependant de ces formes les feuilles naissantes dont les tiges et les côtes remplies d'une seve végétante soutient en l'air les petites ramifications des feuilles que nous présentent de jeunes branches ou arbustes placés au pied des arbres formés ; de même que celles qui se trouvent répandues sur les saules et le cérisiers, dont les côtes des feuilles, plus nourries, servent à en soutenir le plus grand nombre : la mise de ces deux différents arbres est peu variée; mais le cérisier, plus abondant dans ses feuilles, donne des touffes et des masses plus fortes que celles du saule. Le peuplier dont la direction des branches, toujours perpendiculaire à l'horizon, nous présente ses feuilles soutenues par une tige frêle et allongée, tombantes en forme de cœur vers la terre. Le bouleau d'une forme également pyramidale, nous montre aussi les siennes tombantes d'une grandeur indécise et

soutenues par des branches isolées, surmontant la base d'une pyramide plus étendue que la précédente. Quel *contraste* dans la diversité de ces arbres! quelle ressource pour la variété des formes nécessaires à la *composition* d'un paysage et d'un tableau quelconque !

―――――――――――――

Principes raisonnés sur la Fig. 2.

LA vue de la figure 2 nous donnera peut-être quelqu'idée de l'arrangement des formes et du *contraste* dans la direction des lignes; le tronc d'un chêne incliné du côté droit, nous présente des poreaux et tronçons de branches qui, en interrompant la roideur de sa forme, le lie avec la masse du ciel ; deux peupliers éloignés s'inclinant du sens contraire, se trouvent coupés dans leur ligne perpendiculaire par la branche déséchée que leur oppose horizontalement le tronc du chêne, faisant le même office, plus bas et du côté contraire, contre les branches d'un saule moins éloigné que les peupliers ; celle du chêne traverse ici

en s'inclinant et plus haut en remontant. Celles du saule couché soumises aux loix de la végétation, se dirigent vers le soleil, les ombres portées par les feuilles d'une branche d'orme servent de fond à une partie de muraille, rassemblant la lumière principale; les contours interrompus de cette muraille, les joints des pierres prononcés sans suite, indiqueront peut-être aux commençans la manière de tracer les contours des fabriques : une branche de maronier sauvage tombant sur ce mur, en interrompt la ligne dans sa longueur; les branchettes du milieu donnent de la légéreté; mais si elles étoient remplacées par deux ou trois touffes pour en former une masse plus largement éclairée, son ensemble se lieroit mieux à la lumière de la terrasse.

Ayant considéré la variété des feuilles, il nous reste à en déterminer la grandeur; en disant que la mesure doit en être prise sur la proportion des figures, c'est-à-dire, qu'une feuille de chêne ou d'orme dans toute son étendue devra être en raison de la main d'une figure supposée sur le même plan que celui de l'arbre.

Si mon élève s'est bien pénétré des différentes *mises* et de la variété des feuilles servant à caractériser les arbres, il cherchera, j'espère, plutôt à les imiter qu'à suivre la manière de la plupart des paysagistes, qui, asservis à une seule *touche*, représentent différentes espèces d'arbres chargée d'une même nature de feuilles : la plupart ont suivi la forme et le *fouillis* du chêne; c'est certainement celui qui par sa majesté mérite la préférence : Van Hussum avant de peindre ses fleurs, Genols et bien d'autres ont rempli leurs dessins et leurs tableaux des éventails du maronier sauvage : la forme variée des différents arbres sans le détail de leurs feuilles, a servi de contraste à la plupart des peintres, et beaucoup d'artistes citadins se sont contentés de les dessiner sans sortir de leur atelier. Lorsque nous irons chercher la nature, voyons-la sur-tout dans ses variétés et ses contrastes; et à côté d'un chêne majestueux qui, d'un ton doré, s'élève dans les airs, ne négligeons pas la charmille verdoyante et le gris mais large noisettier, qui semble s'incliner à ses pieds; plus bas nous trouverons quelques

saules dont la rondeur contrastera la forme élevée et svelte du peuplier : nous verrons peut-être ensuite quelques noyers rondir dans les airs accompagnés du cérisier pyramidal, l'un et l'autre nous annoncera la proximité d'une habitation, et la fumée ondoyante d'une cheminée fixera notre attention sur les toits de plus d'une chaumière.

Procédés pour dessiner d'après nature.

Après avoir choisi quelqu'objet que nous voudrons dessiner, tâchons aussi de trouver la lumière qui lui sera la plus avantageuse, et voyons si celle que nous donnera le soleil du matin, lui portera des ombres plus favorables que celles qu'il recevera en sens contraire l'après-midi : ayant fixé l'heure du jour la plus avantageuse, nous pourrons d'avance dessiner les formes de notre objet, les arrêter dans leurs *contours*, et donner même la couleur naturelle à chaque partie, si nous voulons faire un dessin à l'aquarelle : le moment

d'ombrer étant arrivé, il ne faudra pas un temps bien considérable pour coucher *à l'encre de la Chine* les différentes teintes des ombres à travers lesquelles les contours et les couleurs déjà placées feront tout l'effet désiré ; si nous préférons peindre notre étude à l'huile, nous ne pourrons guère la terminer dans une même séance, et nous serons obligés, si elle se trouve un peu compliquée, d'y revenir différentes fois à la même heure : j'ai cependant eu le plaisir, en dessinant un jour une partie de paysage à côté d'un ami, de lui voir en même-temps et en même séance exécuter à *l'huile* cette même partie de paysage ; l'habileté d'un artiste ne lui manquoit pas, et certes celle d'Ommeganck est assez connue ; voici sa manière d'opérer : il attachoit sur la partie intérieure du couvercle d'une boëte quarrée et d'une certaine étendue, une feuille de papier préparée d'une couche de couleur jaunâtre à l'huile ; ce couvercle contre lequel il s'appuyoit d'un petit bâton, étoit soutenu par deux chainettes fixées dans la caisse ; différentes loges du fond lui servoient à contenir les huiles et les couleurs ; la palette qui en

étoit chargée se trouvoit arrêtée au-dessus des petites loges, d'un côté par une rainure, et des autres par quelques petites chevilles qui l'empêchoient de joindre le tableau fixé au couvercle de la cassette fermée. La manière du même artiste étoit de se servir le plus souvent du papier blanc pour faire de grand dessins à l'*encre de la Chine* ; avant de laver, il donnoit aux *contours* tous les forces proportionnées aux ombres, les arrêtant à la *pierre noire*, dont il ne se servoit plus après avoir achevé les *lavis*.

En commençant un *dessin d'après nature*, on est souvent embarrassé pour trouver la place et les proportions des objets ; voici la méthode que j'ai pratiquée dans le principe, pour déterminer le commencement et la fin du paysage que j'allois dessiner : J'arrêtois mon papier sur un panneau fort mince, soit en le collant ou en l'y maintenant par de petits morceaux de bois de cornouillier fendus ; ce papier se trouvoit d'avance divisé par le milieu, ayant deux autres subdivisions de chaque côté comme en haut et en bas : ces divisions n'étoient qu'indiquées à la *mine*

de plomb : un petit chassis de cuivre ou de fer, grand de quelques doigts, etoit chargé des mêmes divisions faites à la lime, jusqu'à une certaine profondeur : je présentois d'abord ce chassis à l'œil, en l'avançant ou le reculant jusqu'au point où il rencontroit d'un côté le premier, et de l'autre le dernier objet que je voulois renfermer dans mon paysage, et sans quitter la place je cherchois, en haussant ou baissant dans une direction perpendiculaire, la *ligne de terre* de mon tableau : dans la même position, je considérois la place de l'objet le plus approchant du point d'intersection des deux lignes faisant le milieu de mon tableau ; je l'indiquois d'abord à la même place sur mon papier, je représentois mon chassis dans dans la même position, j'y cherchois un autre objet sur une ligne horizontale ou perpendiculaire, ou sur celle qui en approchoit, et je l'indiquois de même, continuant l'opération, jusqu'à ce qu'un certain nombre d'objets trouvés pussent par des divisions subalternes, prises sur les objets mêmes déjà indiqués sur le papier, me donner par comparaisons la place et les proportions de tous les autres. La

ligne de terre dans mon chassis, m'étoit par sa position, d'un grand secours pour l'inclinaison des autres qui se trouvoient plus ou moins parallèles à son plan. Voyez les deux manières de dessiner page 8, et celle du quarré intellectuel page 10.

Observations sur la Perspective linéaire.

Ce seroit ici la place de dire quelque chose sur la *perspective*, mais je ne puis que renvoyer aux différens auteurs, qui en tout temps ont savamment écrit sur cette matière; j'observerai cependant une chose essentielle: en copiant les règles et parties de *perspective* prises hors les livres, on est sujet à donner trop peu d'étendue aux *points de distance*, l'auteur étant obligé de les renfermer dans le peu de capacité du livre; il s'ensuit que tous les objets du plan n'étant pas assez raccourcis, sont beaucoup trop *à vue d'oiseau*, c'est-à-dire, tels que les oiseaux peuvent les voir étant élevés dans les airs. Il est donc nécessaire d'écarter davantage le *point de distance*

de celui *de vue*, placés l'un et l'autre sur la *ligne horizontale*, et si nous établissons cette distance comme équivalant 3 ou 4 fois celle du *point de vue* à la *ligne de terre*, nous suivrons le principe dont j'ai déjà parlé, en observant que pour dessiner un objet quelconque d'après *nature*, il faut en être éloigné d'environ 4 fois la grandeur. La même raison nous oblige de nous écarter de notre ouvrage autant que possible en travaillant; les *rayons visuels* n'ayant pas, dans un espace trop court, assez d'étendue pour embrasser toute la capacité du tableau, il s'ensuit que nous détruisons les relations de l'*ensemble*, en traitant une partie sans avoir égard aux autres que nous ne pouvons voir même indirectement qu'à une distance requise.

La plupart des peintres pêchent souvent en donnant trop d'élévation au *point de vue* placé sur la *ligne horizontale*; le paysagiste doit cependant voir que cette ligne, c'est-à-dire, celle sur laquelle le soleil se lève, lui paroît constamment à la hauteur de sa vue; il devroit en être de même pour l'emplacement de ses copies d'après nature, et considérer si

la place destinée à recevoir son tableau, n'en présenteroit pas la *ligne horizontale* plus élevée que l'œil du spectateur. Il seroit bien difficile, me dira-t-on, de remplir un cabinet de tableaux sans en placer le plus grand nombre à une hauteur plus élevée que les yeux des regardans; cela est vrai, mais alors l'amateur les plaçant, fera fort bien de mettre sous les yeux et sur la partie inférieure de la muraille, les tableaux dont la *ligne horizontale* se trouvera la plus élevée, et autant qu'il sera possible de réserver ceux dont les *horizons* seront les plus voisins de la *ligne de terre*, pour occuper la partie la plus élevée de la place. Par la même raison, si nous faisons un tableau destiné pour un *dessus de porte,* nous devons en placer l'*horison* le plus bas possible; car dans cette position si nous élevons une figure marchant sur une terrasse, nous ne pourrons voir la partie supérieure de l'une ni de l'autre; mais nous verrons celle de la dernière, si nous la supposons aller en montant, ou s'élevant en forme de montagne dans le tableau. Nous ne pouvons donc nous dispenser, avant de tracer une composition quel-

conque, de commencer par déterminer la hauteur de *l'horizon*, pour y placer le *point de vue*, en considérant que nous ne verrons la partie supérieure d'aucun autre objet que de ceux qui se trouveront placés sous la *ligne horizontale*; et que cette partie diminuera sa largeur à proportion de son rapprochement vers ladite ligne Par exemple, que le fut d'une colonne brisée présentant d'abord sur sa partie supérieure un cercle en *perspective*, et ce cercle diminuant insensiblement, étant parvenu à la hauteur du *point de vue*, sera réduit à une ligne droite; et cette ligne droite commençant à se ceintrer à proportion de son élévation ur *l'horison*, son point le plus élevé sera celui qui avant d'être parvenu à la hauteur de la vue, étoit le plus bas du cercle; et celui qui dans cette position étoit le plus élevé, en étant alors le plus bas, se trouvera caché derrière la colonne. Ces observations étoient nécessaires à ceux qui voudroient commencer l'étude d'une partie inséparable de la peinture.

Des champs propres à entourer les Dessins, et fonds de papiers pour remonter les vieilles Estampes.

Les différens *dessins* ainsi que les gravures doivent laisser un champ entre eux et le cadre qui pourra les renfermer : un fond un peu plus jaunâtre que celui du papier, sera la couleur la plus propre à donner une chaleur douce, servant de contraste à *l'encre de la Chine* ou au bleu céleste des *dessins* en couleurs ; une teinture de café pourroit suffir en l'appliquant sur cette partie : mais il sera mieux d'y employer la décoction d'un hectogramme de tabac en cordes, noir et commun, qu'on pourra conserver long-temps dans une bouteille, et dont la teinte, trop forte, s'éclaircira avec de l'eau, ou se fortifiera en y ajoutant la liqueur huileuse du premier *bistre*, qui, par ce mélange formera aussi une nuance plus forte, propre à faire un cadre d'envi-

ron un demi-pouce de large, renfermé entre deux lignes autour du *dessin*. Si le restant du papier n'étoit pas suffisant, on termineroit le tour de l'ouvrage par une ligne d'encre contre laquelle on couperoit le surperflu pour appliquer le dessin sur un autre papier plus épais, teinté de la manière suivante.

Trempez une éponge assez large dans la décoction de tabac, exprimez-la légérement et passez-la sur toute la longueur de la feuille de papier, en poursuivant les lignes sur la même direction; passez-la ensuite du sens contraire sur la largeur du papier; suspendez-la sur un bâton en l'y posant sur sa largeur, et roulez-la avant qu'elle ne soit séchée à fond. Si nous voulions coller entièrement notre *dessin* sur ce second papier, il faudoit profiter du moment où il se trouveroit entièrement mouillé, et appliquer de même le *dessin* bien mouillé et étendu. Pour la facilité de pouvoir le rouler au besoin, nous pouvons le fixer seulement d'un côté sur le second papier. Nous commencerons le petit cadre en tirant à la *mine de plomb*, une ligne à quelque distance autour du *dessin* ou du *tableau*,

et une seconde marquera sa largeur que nous remplirons au pinceau d'une teinte un peu plus forte que la première. Si nous employons une règle de la largeur du cadre, nous serons exempts de prendre aucune mesure, et il suffira de tracer la *mine de plomb* de chaque côté: on devra, non avant, mais après avoir appliqué la teinte, se servir de la plume pour l'ombrer d'une ligne d'encre, et mieux de la liqueur huileuse du *bistre*. Si le restant du papier blanc suffit autour du *dessin*, il faudra avant de le détacher du panneau, y appliquer la première teinte par le moyen d'un très-large pinceau, en commençant par un coin nettement coupé, poursuivant le tour sans interruption, et finissant sans couvrir une seconde fois la ligne commencée.

De l'Aquarelle.

Les paysages ou *dessins* quelconques à l'a-*quarelle* sont, ainsi que les ouvrages à *l'encre de la Chine*, *au bistre*, à *l'indigo*, etc. des *dessins* au *lavis*: leur étymologie derivé *d'aqua* est relative à l'eau gommée avec laquelle on delaye et on lave les couleurs. Les plus utiles à ce genre de peinture, sont celles qu'on appelle *transparentes*, et dont le peu d'opacité ne couvre pas assez le papier pour en détruire la blancheur, sur laquelle on *glace* la couleur qui en reçoit plus d'éclat; la plupart des autres y sont cependant fort utiles pour y donner des touches plus nourries. Le *blanc* seul doit être absolument exclus des *dessins à l'aquarelle*; cette couleur effraye tellement les amateurs hollandois, que les ventes publiques sont faites le plus souvent à la lumière, au moyen de laquelle ils peuvent vérifier leur doute en y présentant le dessin vu par derrière.

Couleurs propres au Lavis.

L'ENCRE *de la Chine.*
Le *bistre* de 2 espèces : voyez manière de faire du beau *bistre*, page 30.
La *terre de Cassel* : plus belle, plus rougeatre et plus transparente que *la terre de Cologne.*
Le *noir d'os* : plus transparent et plus roux que
Le *noir d'ivoire*, plus foncé noir que le précédent.
L'*indigo.*
Le *bleu de Berlin*, ou *bleu de Prusse.*
Le *bleu minéral* : plus clair, mais plus propre aux clairs verds que le précédent.
La *gomme gutte.*
Le *verd de vessie.*
Le *stil de grain brun*, ou *lacque jaune.*
La *terre de Sienne*, calcinée.
Les *ochres bruns*, le plus foncés.
L'*ochre brun*, *brun ochre*, ou *ochre de Rhue.*

L'ochre jaune. Les nuances de ces différens ochres sont infinies ; leur beauté dépend de leur *transparence* et de leur ton plus ou moins doré : les plus brillans et les plus utiles pour les nuées et les parties claires d'un paysage, se trouvent dans les nuances intermédiaires des deux derniers.

L'orpin rouge, *l'orangé* ou couleur feu.

La *lacque carminée* et *lacque foncée*.

Les *ochres bruns calcinés.*

L'ochre jaune calciné, ou *bruns rouges clairs.*

La *sanguine* naturelle, ou crayons rouges à dessiner plus jaunâtre que la couleur précédente ; on s'en sert pour les briques, le rouge des vaches, les feuilles mortes, etc.

Le *vermillon* commun.

Le *vermillon chinois*, ou vrai *cinabre* de la Chine.

Le *rouge de Perse.*

Idem plus ou moins violet, ou *dode kop* des hollandois, le *caput mortuum* des chimistes.

Le *jaune de Naples.*

Le *jaune anglois*, ou queue de serin.
Le *verd perroquet*.
Les *verds* les plus transparens et les plus foncés.

Je voudrois remplacer la *sanguine* par un *ochre* de la même couleur, plus claire, aussi utile à *l'huile* qu'à la *détrempe*. Cet *ochre* très-chaud et d'un beau transparent se trouve, non dans les boutiques, mais à proximité des alunières. Celui que j'ai découvert il y a quelques années à portée de Huy, sur la rive gauche de la Meuse, étoit le plus beau, le plus fin, et singulièrement doux au touché, ainsi que la même couleur que j'ai rencontrée ensuite au village de Ramioul, vis-à-vis et un peu plus haut que celui de Choquier. J'ai trouvé cette couleur en masse dans un réduit où elle s'est déposée par un écoulement; elle étoit chargée de feuilles et d'ordures dont je l'ai débarrassée en la lavant et la transvasant. La proximité d'autres alunières m'ayant aussi procuré de très-beaux *ochres* jaunes et plus ou moins bruns, j'invite les amateurs à suivre mes traces.

*X*X*X*X*X*X*

Glace à broyer, et Palette à Peindre l'Aquarelle et la Gouache.

LES pierres de grés ou de marbre n'étant pas assez dures pour résister au graveleux de la plupart des couleurs, elles se trouvent altérées par les particules de ces pierres qui s'y mêlent en les broyant. La dureté du porphyre et de la pierre à fusil est la seule qui puisse résister au mordant des couleurs, mais la difficulté de se les procurer nous fait recourir aux glaces d'une certaine épaisseur, et dont nous augmentons la solidité en les maintenant sur une planche renfermée dans un chassis qui l'empêche de travailler. Il faut, dans l'assemblage du bois débordant la glace de quelques lignes, creuser de manière que cette glace puisse s'y enfoncer jusqu'au moins la moitié de son épaisseur, et éviter les vuides qui pourroient se trouver entre elle et le bois, tant dans son pourtour que dans le fond où elle doit appuyer également.

Je commence par renverser la glace sur quelques doubles de linge, et au moyen d'un morceau de grés et de sable vitrifié dont on se sert pour récurer, je frotte à l'eau et j'enleve le poli de la face qui doit appuyer contre le bois, afin que la couleur que je vais mettre entre deux, lui soit plus adhérente et l'empêche de se détacher. Je me sers alors d'*huile de lin cuite* que je rends plus sicative encore, en y ajoutant la grosseur d'une noisette de *sel de saturne* que je broye sur une pierre ordinaire avec une portion de la même huile, je broye de la *céruse* assez liquide, j'y ajoute une plus grande portion de *craie moulue*, et je donne à ma couleur la même consistance qu'à celles qui doivent se soutenir sur la palette à peindre. Au moyen d'un couteau, je remplis le plus également possible, toute la partie creuse du bois, je tache de laisser par-tout une épaisseur de couleur d'environ cinq millimètres, et sans attendre plus long-temps, j'applique ma glace, je l'enfonce autant que possible en appuyant de la main par-tout et avec force : la couleur s'étend ; trop abondante d'un côté elle le quitte pour rem-

plir les vuides d'un autre côté. Cependant quelques parties restent nues, mais elles sont sans conséquence, à moins qu'un vuide trop étendu ne puisse tôt ou tard y faire crêver le glace. Il faudra en ce cas la retirer en enfonçant entre elle et le chassis quelques pointes de bois par de petites entailles qu'on aura, pour cet effet, pratiquées d'avance ; et, tenant la glace renversée et poussant ainsi de deux côtés différens, elle se détachera de la couleur. Alors les parties qui seront restées sur la glace, indiqueront les vuides à côté, qu'on pourra remplir en y employant la surcharge de la glace. Après cette opération, la glace devant être suffisamment appuyée, on la chargera d'un poids assez lourd, et on laissera sécher la couleur dans un endroit chaud pour ne s'en servir que quelques semaines, et même quelques mois après.

On pourra lui joindre une *molette* de même nature, en prenant le rond d'une glace la plus épaisse possible qu'on appliquera sur une forme de bois faite au tour; mais avant de coller le verre à la couleur, on devra commencer par une couche sur le bois, qui étant séchée

sera recouverte d'une seconde, et finalement d'une troisième un peu plus épaisse pour servir de *mastic* : la glace ne sera collée qu'après l'avoir dépoli comme on aura fait la précédente. Il sera bon que la partie du bois déborde un peu celle du verre, et lorsque la couleur sera bien séchée, on pourra, sur une pierre de grés éguiser à l'eau le superflu trop saillant, et le réduire au juste niveau de la glace, pour qu'il ne reste aucun vuide à y loger la couleur. Il faudra de même couper en talus la petite partie restante du chassis autour de la grande glace, pour ne pas interrompre le mouvement de la *molette*.

Il sera nécessaire de choisir les couleurs les plus graveleuses, pour les premières à être broyées sur la glace : elles serviront à la dépolir peu-à-peu ; sans cette précaution on auroit peine à broyer les plus douces qui ne feroient que glisser. A défaut d'une glace bien unie, pour servir de *palette*, nous pourrions employer un verre d'une certaine épaisseur, dont la longueur la plus utile sera d'environ 15 pouces de long et 10 de large ; on peut cependant suppléer aux grandeurs par l'adjonc-

tion d'autres parties sous la même forme, c'est-à-dire toujours en ligne droite pour tenir moins de place à côté de soi. L'apprêt de ces *palettes* consistera en une feuille de papier blanc collée avec de l'empois sur l'une des faces ; cette première feuille étant séchée, on pourra en ajouter d'autres et autant qu'on croira nécessaire pour donner de la consistance aux glaces : lorsque cette épaisseur de papier sera bien sèche, il faudra dépolir entièrement la *palette*, en se servant, non de gros sable vitrifié, mais de sable ordinaire en pierre.

Préparation des Couleurs.

LES marchands nous vendent des couleurs préparées en tablettes pour l'*aquarelle* et la *miniature*; souvent la plupart de ces couleurs sont bonnes, quelques-unes même précieuses. Ne connoissant pas la nature d'une grande partie de ces tablettes, il seroit d'autant plus dangereux de s'y habituer, qu'on auroit peine à retrouver les mêmes couleurs, après avoir

usé l'une ou l'autre de ces tablettes ; et je tiens pour principe de ne s'habituer qu'à celles qui nous sont connues, et qu'on peut se procurer par-tout. D'autres marchands nous présentent des petites caisses remplies de bouteilles, contenant des couleurs broyées et réduites en poudre : cette préparation est non-seulement très-commode pour le *lavis* ; mais elle peut en même-temps servir pour la peinture en général. Pour cet effet je les broye à l'eau claire, je les range sur mes *palettes* ou sur différens morceaux de verre, et lorsqu'elles se trouvent absolument séches, je les réduis en poudre au moyen de la *molette*, sur la glace à broyer. Il faut observer, que pour éviter la peine de laver et nettoyer la glace autant de fois qu'on change de couleurs, on pose d'abord un papier blanc et bien collé, on écrase chaque couleur, et on la réduit en poudre fine sur le papier même qui sert à la contenir ; ensuite si la couleur trop dure ou trop *gommée*, de sa nature, déchire le papier, on la jette sur la glace pour achever l'opération ; obligé de la nettoyer à fond avant d'y en placer une autre, on supplée à l'insuffisance de l'eau, quelques

petits morceaux de sable, qui réduits en poudre et broyés, y enlevent le restant de la couleur; et on finit par laver la glace et emporter le sable avec une éponge. Au-lieu de conserver les couleurs réduites en poudre dans des papiers pliés, ou même en autant de petites bouteilles, je les trouve plus commodément placées dans des boëtes ou étuis ronds faits en cartons. La *gomme gutte* et le *verd de vessie* n'étant sujets à aucune préparation, il suffira d'en frotter les morceaux sur la *palette*, dont la glace dépolie délayera la couleur trempée dans l'eau. Si au-lieu d'eau pour broyer la partie grossière du *bistre*, on employe la liqueur huileuse qui le surnage, comme nous l'avons dit, cette couleur ne séchera pas, et il faudra la conserver dans un petit pot; si on n'en retire que le dépôt le plus grossier pour le broyer à l'eau, on pourra en faire une tablette, dont la couleur sera plus grise que celle du premier *bistre*: elle conservera long-temps son gras naturel, et lorsqu'elle paroîtra déséchée, on n'employera que l'eau *gommée* pour lui conserver son ton, inférieur au prémier, duquel on maintiendra la chaleur par

quelques gouttes de la liqueur susdite, ayant soin de l'incorporer avec la masse.

Si l'*indigo* broyé reste plus long-tems à sécher que les autres couleurs, il annoncera une nature plus grasse, et en cette qualité on fera mieux d'y ajouter de l'eau suffisamment *gommée*, pour, ainsi que du *bistre*, en faire une tablette. On pourra reconnoître si les couleurs sont assez gommées, en les délayant à l'eau claire pour les appliquer sur le papier ou sur la main; elles seront suffisamment gommées si après les avoir fortement frottées il n'en reste aucune trace sur les doigts. La *sanguine* formant des morceaux naturels pourra comme les couleurs précédentes, se frotter à l'eau sur la glace dépolie, mais on devra la gommer un peu plus que les autres: nous observerons à cet égard que plus une couleur se trouve gommée, plus elle augmente de chaleur et de transparence; plus même on y trouve de moelleux et de facilité pour l'étendre; mais si nous sommes obligés de revenir sur ces couleurs pour en appliquer d'autres, les dernières glisseront davantage, auront plus de peine à couvrir; et si persistant dans l'opération nous

venons à délayer les premières, elles se mêleront par parties avec les secondes et ne produiront que des taches irréparables.

La finesse des *vermillons* n'exige d'autre préparation que de les délayer sur une glace, au moyen du *couteau de palette*; il en est de même des autres couleurs broyées et réduites en poudre.

La *terre de Cassel*, les *noirs d'os et d'ivoire*, le *bleu de Berlin* et *le bleu minéral*, le *stil de grain brun*, et les *lacques rouges*, devront être plus fortement *gommées* que les autres couleurs; car étant fort séches et cassantes de leur nature, elles sont sujettes à s'écailler sur la *palette* Pour leur donner plus de consistance, j'ajoute souvent un peu de *miel* à l'eau *gommée* en les délayant, mais il faut éviter d'en mettre une portion trop forte. Le *rouge de perse violet*, quelques *ochres et le jaune de Naples* d'une nature graveleuse, sont très-propres à être broyés les premiers pour dépolir une glace. Le dernier fort compacte et d'un ton clair, n'est guere utile à l'*aquarelle*, que pour le mêler d'un peu de *vermillon* ou d'autres couleurs propres à réhaus-

ser légérement, ou plutôt pour donner une certaine consistance aux *touches nourries* qui doivent être placées sur le sommet des arbres. Le *jaune anglais* pouvant servir au même usage exclusivement, a, sur ce dernier, l'avantage d'être plus clair et plus propre à rendre de temps en temps des *finesses* par de petites herbes ou autres *touches* déliées, en se détachant sur des *masses* obscures : c'est une licence qui n'est guere permise en lavant à *l'aquarelle*, mais dont cependant quelques hollandois mêmes se sont servis pour travailler plus librement une partie de leurs dessins.

Procédés et manière de laver à l'Aquarelle.

Je distingue deux manières de *laver* et une troisième de *peindre à l'aquarelle*. La première consiste à commencer un *dessin*, soit en *figures*, en *fleurs*, ou en *paysage*, en traçant les formes et les contours à la *mine de plomb*, ombrant ensuite à *l'encre de la Chine* toutes les parties larges, et ajoutant une

deuxième et même une troisième teinte plus vigoureuses. On applique alors les couleurs propres à tous les objets, on y ajoute des nuances à volonté et on finit par les dernières *touches de vigueur* en employant les couleurs les plus foncées. Ce travail qui n'est qu'une sorte d'*enluminure* agréables demande peu de temps pour l'opération et se trouve très-propre à dessiner d'après nature.

La seconde manière consiste à donner moins de force à *l'encre de la Chine* et à appliquer d'abord les couleurs les unes sur les autres, par des *lavis* très-légers en n'employant que les plus *transparentes*, et qui ne fassent pas corps sur le papier; se servant beaucoup pour cet effet de la *gomme gutte*, sur laquelle on peut glacer quantité d'autres couleurs pour parvenir aux nuances qu'on désire: cette manière qui est la plus brillante en couleurs, n'est pas celle où l'on pourra trouver d'un côté la *légéreté* et de l'autre la fermeté de la *touche*. C'est ainsi que sont exécutés les *dessins* et leurs copies des vues de la Suisse; ces dernières sont accompagnées d'une gravure légere pour aider aux contours et aux formes des objets.

La troisième et la meilleure manière, consiste non à *laver*, mais à *peindre à l'Aquarelle* ; on s'en sert également pour représenter tous les objets que l'on desire. Le manière d'opérer étant la même pour tous les genres, nous nous bornerons à celui du paysage dont les principes et procédés peuvent avoir plus de variété.

Apperçu pour peindre à l'Aquarelle le paysage. Fig. 1.

Après avoir préparé notre papier et commencé notre *dessin*, comme nous avons dit page 33 et suivantes, nous appliquerons d'abord le *bleu* sur la partie du ciel destinée à le recevoir ; il sera composé d'*indigo* et du plus beau *bleu de Berlin* ; si le premier se trouve d'une belle couleur, sa proportion pourra être plus forte que celle du dernier, dont on pourroit même se passer ; l'un et l'autre devra être broyé le plus fin possible pour en faire une *teinte* liquide qui sera préparée d'avance et

contenue dans un petit vase et éprouvée chaque fois qu'on voudra s'en servir ; elle devra être appliquée par le moyen d'un pinceau doux, assez rond, et d'environ la grosseur du doigt et même plus, si les parties à laver se trouvent d'une certaine étendue. On aura soin de profiter du moment immédiat où le fond mouillé ne présentera plus de fraîcheur, comme nous avons dit page 35. On commencera par le haut en descendant et décrivant les *contours* éclairés des nuées qu'il faudra découper nettement et adoucir au contraire dans les endroits où ces mêmes nuées viendront à se perdre et se confondre avec le fond du ciel ; ce qui devra se faire par un autre gros pinceau humecté et sans pointe qu'on aura préparé à côté de soi. Etant parvenu à l'horizon, où la *teinte* commence à s'affoiblir, le même pinceau diminuera la force de la couleur ; sans tarder plus long-temps, on devra tracer les nuées d'une *teinte d'encre de la Chine* préparée aussi d'avance sur un morceau de verre, et à côté de laquelle on aura placé de la *lacque*, du *vermillon*, de *l'orangé* et de *l'ochre-jaune*, pour aider *l'encre de la Chine* à donner

le ton convenable à la couleur des nuées: on les commencera par les *touches* les plus fortes en les *prononçant* contre les plus grands clairs et s'en éloignant par *dégradations*. En formant ces nuées, il ne faudra pas oublier les règles du *clair-obscur* pour y établir une *masse principale de lumière*, une autre opposée *d'ombre*, leurs *répétitions* subordonnées et la *dégradation* générale. On laissera alors sécher le papier pour colorer les parties éclairées des nuées, ayant grand soin de ne pas toucher au fond du ciel, promenant la couleur à volonté sur les ombres des nuées, et l'adoucissant avec un deuxième pinceau. La même opération devra se faire sur la partie horizontale, et les quatre couleurs placées à côté de *l'encre de la Chine*, nous serviront pour cet effet, ménageant la plus claire et la plus jaune pour le bas de l'horizon, et y plaçant ensuite quelques traces plus rougeâtres.

La couleur dominante que nous aurons employée pour l'horizon et le clair des nuées, devra être également répandue sur toute la partie du paysage sujette au même ton de la

vapeur. Nous prendrons alors à côté de nous la *palette* de verre, sur laquelle nous aurons préparé et délayé toutes nos couleurs; nous ajouterons un peu d'*indigo* à celles qui nous auront servi pour les nuées, et nous détacherons les *lointains* du fond par une *touche légère*, mais largement prononcée sur sa partie supérieure en se perdant dans la couleur *vaporeuse* du fond: la même *teinte* un peu plus forte sera propre aux objets sous la montagne. Considérons ici le ton de la couleur dominant sur l'horizon, pour lui mettre en contraste et harmonie celui que nous allons donner aux différens arbres qui devront s'en détacher, et supposons qu'un jaune un peu rougeâtre soit la couleur de cette partie, et qu'un léger *bleu d'azur* se trouve derrière les peupliers éloignés, nous donnerons d'abord à ces arbres la *teinte* de l'horizon que nous fortifierons après d'un peu de *lacque* ajoutée à *l'encre de la Chine*, et si l'on veut, rompue d'un peu d'*indigo*. Les nuances et proportions des teintes se trouvant suffisamment indiquées ici par la gravure, il seroit fort inutile d'entrer dans aucun détail à cet égard: et relativement aux *touches*, mon

lecteur voudra bien rétrograder aux articles du paysage à *l'encre de la Chine* et aux observations sur la fig. 2. Continuons: la couleur des arbustes derrière le bout de l'isle, pourra être composée d'*indigo* et d'*encre de la Chine* à glacer en se perdant sur la partie inférieure. Une foible teinte d'*ochre-jaune* ajoutée à celle de l'horizon, déja répandue sur l'isle, suffira pour donner celle du fond; et la même couleur, mais plus chargée que celle des arbustes, sera propre au deuxième saule, et à proportion pour le premier en ajoutant cependant un peu de *brun rouge* pour donner plus de chaleur sur sa partie supérieure; *l'encre de la Chine* suffira pour le tronc de ce deuxième arbre, et aidée d'un peu de *bistre* pour celui du premier; les mêmes couleurs pourront se répandre à leur pied avec un peu plus de roux dans les parties terreuses, et d'*indigo* pour former des herbes se détachant en obscur. Si la masse générale de ces différens objets se trouvoit trop clair, on pourroit l'amortir par différentes teintes d'*encre de la Chine*. La couleur de l'eau devra être celle de l'horizon, du ciel et des arbres qui s'y

répètent foiblement et d'un ton plus amorti par *l'encre de la Chine*. Le monticule surmonté de deux touffes d'arbres, sur la droite du tableau, sera d'abord préparé d'un teinte *d'ochre-jaune* et *d'encre de la Chine* appliquée ensemble ou séparément, tant sur les arbustes que sur la terrasse dont la nuance devra cependant se trouver plus claire pour pouvoir y glacer ensuite une légère teinte de *sanguine*; la couleur du ciel devra se faire sentir dans la partie fuyante des ombres sur les arbustes, et ces ombres pourront se composer *d'encre de la chine* et *d'indigo*. Si toutes les couleurs employées jusqu'ici se trouvoient d'un ton trop cru, on pourroit l'adoucir par de petits glacis répandus sur la partie supérieure des arbres, en se servant de *l'orangé*, du *vermillon chinois* et de la *lacque*, ou en faisant de ces différentes couleurs des nuances analogues à celle de l'horizon. La *lacque* mêlée d'un peu *d'indigo* se trouvera probablement aussi nécessaire pour les arbustes surmontant le monticule; mais il faut en général éviter la trop grande continuité des nuances, les affoiblir par *dégradations*, et donner une légère dif-

férence dans la couleur de ces deux arbustes quoique sur le même plan. Le haut de l'arbre perpendiculaire à la maison blanche, pourra être traité comme ces deux derniers en augmentant cependant la couleur de *l'indigo*, dont le bleu descendant jusqu'au saule, servira par sa couleur douce et froide, de contraste et de repos à celles que nous allons placer; le *verd de vessie* mêlé d'*ochre-jaune* sera le fond de toute la masse du grand arbre au-dessus du saule; en ajoutant un peu de *sanguine*, ou une couleur équivalente, mêlée aux deux premières, on pourra décrire, par des touches assez nourries, son contour supérieur; *l'encre de la Chine*, mêlée d'*ochre-jaune*, donnera à-peu-près la couleur des *reflets* répandus sur les ombres du côté du monticule et du ciel; sa partie supérieure se trouvant plus colorée que celle du bas de l'arbre, on devra également mêler un peu de *sanguine* aux deux dernières couleurs et se servir des unes et des autres pour prononcer les feuilles et les masses tournantes, ayant soin de noyer ces *teintes* vers le milieu de l'arbre. Avant de l'ombrer, on devra prendre garde si les différentes *mas-*

ses de clair se trouvent bien détaillées. Si les touches du *crayon* données dans les ombres pour caractériser les feuilles qui s'y détachent en clair, sont bien prononcées dans une *vigueur* relative à celle des ombres; la force ni la couleur de la *mine de plomb* ne s'y trouvant pas suffisante, on devra y suppléer en donnant à la pointe du pinceau quelques traces du dégré le plus fort de l'ombre qu'on aura résolu de donner à cet arbre; cette nuance servira de guide pour la dégradation de toutes les autres et sans cette précaution on courroit grand risque de faire les autres trop claires, et d'être obligé de revenir sur ses pas pour rendre les *teintes* plus fortes et conséquemment de nouvelles touches qui affoibliroient la netteté des premières. La couleur des premières ombres sera composée d'*indigo*, de *verd de vessie*, d'*ochre-jaune* et d'un peu d'*encre de la Chine* ce mélange formera une *demi-teinte* dont il faudra glacer en même-tems les parties non éclairées des touffes, qui devront se détacher en clair par l'opposition des plus fortes ombres composées de *bistre* et d'*indigo* ajoutés aux dernières couleurs. Pour rendre les *tou-*

ches de légéreté, de *vigueur*, et donner plus de caractère aux feuilles, je me sers alors de différens *crayons* plus et moins noirs en appuyant dans les creux à côté des clairs, ayant soin de ménager les lumières les plus vives et les *touches* d'ombre les plus fortes pour se trouver ici sur le milieu de l'arbre : si les objets trop petits ne permettoient pas l'usage du *crayon*, on pourroit se servir de la couleur même des ombres chargée dans une plume par le moyen du pinceau.

Un bel *ochre-brun* mêlé d'un peu de *terre de Sienne* calcinée, pourroit être la couleur générale du petit tilleul; la dernière plus abondante sur la partie supérieure de l'arbre en augmenteroit la chaleur, mais elle seroit remplacée par le second *bistre* pour amortir celle des branches inférieures ; on pourroit ensuite adoucir la force de cette couleur et la rendre plus *fuyante*, en la glaçant *d'indigo*, mêlé de *lacque* ; et *l'indigo* allié aux premières couleurs rendues un peu plus consistantes, nous donnera celle des ombres On lavera d'une teinte *d'encre de la Chine* la seconde maisonnette avec son toît; quelques traces

d'indigo ajoutées, indiqueront la vétusté de la paille; un glacis *d'ochre-brun* pourroit servir à quelques placages de mortier; le second et le premier *bistre* à donner des *teintes* de rousseur et qui étant couvertes par le *verd de vessie*, indiqueront la couleur de la mousse; le *rouge de Perse* pourroit être employé pour la cheminée dont le sommet seroit plus obscur par une nuance *d'indigo*; le même rouge formeroit la couleur de brique sous le toît; en ménageant la première *teinte d'encre de la Chine* à l'entour des lucarnes, elle y annonceroit des pierres; la *sanguine* donneroit une variété et une nuance plus chaude à une partie de briques, et le bas de la muraille pourra en être l'endroit le plus jaunâtre. Un lavis *d'ochre-jaune* devra servir pour la partie éclairée du toît de la première chaumière, et on en traitera le reste à volonté: le *blanc* du papier sera la couleur du point le plus brillant de la lumière répandue sur l'angle du mur; et une trace légère de la couleur de l'horizon sur le reste, ainsi que sur le toît, en indiquera la source. Une *teinte* générale *d'encre de la Chine* sera le fond propre à la face anté-

rieure de la maison, on y ajoutera *l'indigo* pour donner plus de force à l'ombre *tranchante* contre la lumière. Je dois observer ici qu'on ne sauroit mieux faire un semblable passage, qu'en se servant de deux pinceaux, dont l'un chargé de la première *teinte d'encre de la Chine*, et le second chargé d'une nuance plus forte, mêlée *d'indigo :* cette manière de travailler en tenant à la main trois ou quatre pinceaux chargés de couleurs différentes, est la seule dont on puisse se servir pour bien *fondre* les nuances. On ne peut s'en dispenser en peignant à *l'huile* et à la *gouache* qui ne font qu'une même manière d'opérer ; la différence le *l'Aquarelle* consistant en un lavis général, on peut y donner des *touches* plus *fines* et plus senties ; mais ici l'opération ne peut avoir lieu qu'après avoir préparé les couleurs du fond, et cette préparation devra se faire à l'imitation de ces deux autres genres, c'est-à-dire, dans la même *pâte* et sans donner le tems à une première couleur de sécher ou de pénétrer dans le papier, avant de lui en avoir adjoint une deuxième et une troisième pour les *fondre* ensemble en les *noyant* par leurs

extrémités; et pour reconnoître plus facilement les pinceaux et ne pas retarder l'opération, mon usage est de les marquer d'avance d'un trait de la couleur dont ils sont chargés, les maintenant constamment pour la même, ou pour les nuances qui en dérivent. Retournons à notre chaumière, et plaçons également sur les clairs et dans les ombres la même *teinte* de quelques traces de mortier dont nous voudrons la colorer, en supposant le blanchissage tombé et écaillé de ces endroits, qui plus dépouillés encore, présenteroient quelques entrelas de baguettes servant de premier appui, posé sur 2 ou 4 rangées de pierres brutes de différentes couleurs, s'élevant pour former le ceintre de la porte. Une teinte d'eau chargée d'un peu de *gomme-gutte* et de *bleu-minéral*, sera propre à la couleur du saule dont le haut devra, ainsi que celui des autres arbres, se montrer un peu plus rougeâtre; *l'encre de la Chine* sera propre pour son ombre, mais on devra y ajouter *l'indigo* pour les endroits les plus forts, opposés aux clairs; un peu de *lacque* ou de *terre de Sienne* calcinée, mêlée à *l'encre de la Chine*, s'employera pour la

couleur d'une partie des branches; le même noir servira de préparation au tronc, le *bistre* formera les gerçures dans l'écorce, et aidé du *noir-d'os*, il fortifiera la partie supérieure du tronc. Nous observerons que le ton sale de *l'encre de la Chine* devra souvent être réveillé par la couleur bleuâtre de *l'indigo*, et par celle du *jaune* et du *rouge* qui en adouciront la *crudité*; et qu'en général le ton et la nuance de chaque couleur dépendront de la quantité d'eau dont elle sera chargée en l'employant. Les petites palissades élevées à côté du saule, seront d'abord couvertes d'une *teinte d'encre de la Chine*, ensuite par parties *d'indigo*, de *bistre* et d'un ton un peu rougeâtre du côté du saule; à cet égard nous n'oublierons pas que la couleur de vétusté répandue sur les bois exposés à la pluie et au soleil, se trouve constamment d'un gris clair, souvent bleuâtre, l'un et l'autre beaucoup plus clair que la couleur du bois conservée dans ses parties à l'abri du tems; telle sera celle d'une grosse planche nouvellement travaillée, dont le ton chaud et jaunâtre servira de *contraste* à la couleur blanche de la maisonnette sur

laquelle elle appuie d'un côté, en opposant de l'autre son ton doré contre la couleur *froide* et *rompue* de la seconde cabanne. Une teinte *d'ochre-jaune* et d'un peu de *brun-rouge*, pourroit être le premier fond de la terrasse, en y mêlant d'un second et troisième pinceau quelques nuances de *dodekop violet* et *d'encre de la Chine*, pour servir de *demi-teintes* du côté de l'horison; le *bistre noir* suffira pour la partie opposée : quelques cailloutages d'une couleur plus obscure, mais très-peu prononcés, rendront le fond de terrasse plus clair; une partie de gazon placée sous la muraille blanche, *contrastera* les deux couleurs et fera le même effet sous le saule et le petit tilleul, ou en l'entrecoupant, on pourra lui donner plus d'étendue: la couleur de cette dernière partie d'herbes ou de gazon pourra se faire par *l'indigo* mêlé d'un peu *d'ochre-brun*, appliqué sur la première teinte, mais les autres verds occupant les endroits éclairés, devront être plus brillants et plus purs, et il faudra en ménager la place d'avance et ne pas couvrir cette partie du papier, en lavant le fond de la terrasse. L'intention étant d'attirer

la première vue sur la maison blanche, le plus beau verd devra être placé sous sa face éclairée, et on pourra le composer de *gomme-gutte* et d'un peu de *bleu-minéral*; celui qui se trouvera sous le saule se fera de la première couleur jointe au *verd de vessie*, et ce ton roux et doré s'opposera à la couleur argentine du saule et au gris froid de la *demi-teinte* de la maison. La masse de pierre soutenant la touffe d'arbre de *l'avant-fond*, sera d'abord colorée dans sa partie supérieure la plus claire, d'une *teinte* légere de *sanguine*; et sans la laisser boire, on la liera avec le *dodekop* plus ou moins violet, auquel on pourra encore ajouter *l'indigo* par parties, et de tems en tems *l'ochre de rhue* ou *ochre-brun* commun; pour glacer le côté des ombres on employera la *terre de Sienne* calcinée dans les *reflets*, alliée ensuite au *bistre* commun, au *dodekop*, et finalement au *noir-d'ivoire* pour trancher contre la masse éclairée. La couleur du *reflet* censée répéter celle de l'eau, pourroit et devroit être plus bleuâtre; mais en supposant un corps plus coloré continuant après la masse de pierre hors du tableau, j'en tire plus de chaleur pour

augmenter celle de *l'avant-fond.* Une *teinte* bien chargée de *gomme-gutte* devra servir de premier fond sur la touffe d'arbre, qui pour son opposition aux tons verdâtres qui la surmontent, exigera une couleur rougeâtre à volonté qu'on obtiendra par le moyen du *vermillon*, de la *lacque* et de la *terre de Sienne* calcinée, en les glaçant séparément sur la *gomme-gutte* et laissant plus jaunâtres les masses inférieures des feuilles. La petite pierre occupant le milieu du pied de la grosse, devra être chargée d'un ton bleuâtre; la deuxième présentera la même couleur sur sa partie supérieure en opposition de celle de la terrasse, et le reste en sera plus jaunâtre; celle qui se trouve à côté du pilot demandera la *terre de Sienne* calcinée en y ajoutant le beau *bistre* pour la vigueur de son ombre; le *noir-d'os* et *l'indigo* seront nécessaires à la petite, et les pilots demanderont toute la vigueur de la *terre de Cassel* et du *noir-d'ivoire.* J'oubliois de dire qu'en glaçant la *gomme-gutte* sur la touffe de l'arbre, il faut également étendre cette couleur dans les ombres comme nous l'avons fait sur les autres arbres; que le premier *bistre*

sera le plus propre à leur vigueur, mais qu'il ne faudra placer ces ombres qu'après avoir *glacé* généralement toutes les nuances et les couleurs inférieures en force à cette dernière, qui, par des *lavis* postérieurs, pourroit se délayer ou s'altérer dans ses *touches* : je pourrois ajouter encore que quelques traces verdâtres répandues parmi les feuilles rouges, seroient nécessaires à la vérité de la nature ; mais ses détails étant presqu'aussi étendus que les nuances du coloris, je dois me borner à un simple apperçu et me contenter d'ajouter, qu'après avoir indiqué les premiers fonds des couleurs que je crois les plus propres à *l'harmonie* et au *contraste* des objets placés dans ma fig. 1, je dois laisser à la pratique et à l'intelligence de l'artiste, le soin d'offoiblir par des *glacis* et des couleurs douces, celles qui se trouveront trop *crues*, trop sensibles, ou comme on dit *sentant la palette*, c'est-à-dire, celles qu'on aura tiré dans leur pureté sans en faire aucun mélange : la variété des couleurs, et sur-tout celle des *demi-teintes*, constituant ce qu'on appelle la beauté du coloris, on ne sauroit y employer trop de nuance pour-

vu qu'on s'attache à soutenir la même couleur. Si, peu content d'un horizon clair et doré, on vouloit répandre plus de *chaleur* dans l'atmosphère par une teinte plus rouge en général, on devroit de même charger d'un ton plus rougeâtre tous les objets du paysage : si au contraire le soleil étant parvenu à une certaine élévation, la partie horizontale, chargée ici d'une *vapeur aérienne*, se trouvoit alors couverte de quelques nuées grises, en opposition d'un beau ciel azuré sur le lequel se promeneroient quelques nuages argentins d'un ton plus claire ou même des masses de nuées très-fortes ; tous les objets du paysage dépouillés de la couleur empruntée de l'horizon, réclameroient celle qui leur est propre, et l'attrait de la vérité les dédommageroit d'une plus grande *chaleur*. Telle sera la couleur des objets privés des rayons du soleil qui, comme nous l'avons déjà dit, se trouvant sans ombres, ne pourront se détacher les uns des autres que par leurs *couleurs-propres*; telles seroient les règles à observer sur un *premier plan* qu'on pourroit ajouter sur *l'avant-fond* de notre paysage, en plaçant les parties les plus

élevées du côté et en *opposition* de la rivière éclairée. Tel seroit le fond propre à détacher des figures éclairées d'une certaine grandeur, pour en former un sujet *pastoral* auquel le paysage devroit être subordonné et sacrifié pour servir de repos à l'objet principal. Les couleurs en *détrempe*, c'est-à-dire, délayées à l'eau pour *l'aquarelle* ou *la gouache*, ayant plus de fraîcheur et plus d'éclat que celles qu'on employe à *l'huile*, en ont aussi moins de vigueur, et il est difficile de donner une certaine force à celles qui se trouvent placées en avant, ou dans les endroits destinés à être les plus vigoureux : on peut cependant y suppléer en quelque façon en gommant ces couleurs plus que les autres, et mieux encore en les *glaçant* ensuite du *vernis* suivant, auquel on pourra ajouter de l'eau à volonté.

Vernis excellent pour incorporer ou placer sur les couleurs vigoureuses en détrempe, et propre à appliquer sur les Tableaux fraîchement peints à l'huile.

Prenez 2 hectogr. d'eau de pluie qui ait été bouillie, laissez-y dissoudre 1 hectogr. de *gomme-arabique* et 5 décagr. de *sucre candi* blanc, passez le tout par un linge et ajoutez-y 4 hectog. de *genièvre*. Pour en écarter les mouches, faites dissoudre un peu de *coloquinte* dans de l'eau, passez-la et ajoutez-la au *vernis*.

Couleurs propres à la Gouache, et manière de les préparer.

A l'exception de *l'encre de la chine*, la nomenclature des couleurs données pour *l'aquarelle*, se trouve également propre à la gou-

ache; mais nous ajouterons en tête le *blanc* comme une des couleurs principales, et dont la plus belle espèce se nomme *blanc de crême de Crémone*, ou *blanc d'étain*; à son défaut on employe la *céruse*. Le *bleu d'azur*, nommé *smal*, *bleu de princesse*, ou *amidon bleu*; servant à empeser le linge pour suppléer à *l'outremer*, on doit le choisir d'une couleur foncée le plus doux au toucher, et le broyer à l'eau le plus fin possible, pour, étant réduit en poudre, le conserver comme nous avons dit des autres couleurs. Ce bleu servira pour peindre et *empâter* l'azur du ciel, en y ajoutant du *blanc*; pour lui donner plus de corps on peut y mêler un peu de *bleu de Berlin* et de *lacque*, mais cette dernière couleur étant sujette à perdre de sa force, je donne la préférence au *rouge de Perse*; le *bleu de Berlin* au contraire ne manquant jamais d'augmenter la sienne en *repoussant* en couleur, on doit toujours en faire la *teinte* plus foible que la nuance que l'on desire : on pourra en préparer deux différentes dans de petits pots et dont la plus foncée sera pour la partie supérieure du ciel. On devra y ajouter la *colle de poisson*, ou la

colle commune, la plus blanche : l'eau gommée pourroit servir également ; mais la peinture à la *gouache*, sujette à une plus grande épaisseur de couleurs que les lavis à *l'aquarelle*, pourroit s'écailler ou se gercer par la qualité de la *gomme* plus cassante et moins grasse que la *colle*, avec laquelle on devra mêler chaque couleur en la délayant sur la *palette* : lorsqu'elles y seront toutes préparées et séchées, on jugera aisément de leur nature, car les plus cassantes pourront se gercer et s'écailler; on devra en ce cas y joindre un peu de *miel*. Au nombre des couleurs précédentes, je dois ajouter le *noir de fumée* ou *noir d'Anvers*, très-utile à *l'huile et à la gouache* ; on le met sur le feu dans un creuset ou sur une pelle de fer, toute sa partie sulphureuse s'exhale en fumée jaunâtre, on le remue de tems en tems, sans le laisser flamber ; dès qu'il est purifié, il cesse de fumer et on le retire du feu. J'ai éprouvé ce noir mêlé avec plus et moins de blanc, et j'en ai trouvé les teintes semblables à celles composées du *noir de vigne*, de *pêches* et de différens noyaux ; je dirai de plus que toutes ces *teintes* ont *repoussé*, en augmentant d'un

ton de saleté après quelques mois, tandis que celles composées du *noir de fumée*, se sont purifiées et soutenues plus claires et d'un beau ton plus bleuâtre.

Lorsqu'on voudra faire des ouvrages suivis, ou des tableaux à la *gouache* d'une certaine étendue, au-lieu des couleurs réduites en poudre comme nous avons dit pour l'*aquarelle*, on fera mieux de les broyer à l'eau claire et de les garder liquides dans de petits pots, en ajoutant un peu d'eau pour surnager chaque couleur, mais on ne devra mêler la *colle* que pour l'employer ; si la partie collée restoit liquide pendant plusieurs jours, la colle en moisissant pourroit altérer la couleur : ayant employé une portion de celles qu'on aura collées et placées sur la palette, les ayant délayées différentes fois en n'y employant que de l'eau claire, la force en proportion de la *colle* se trouvera altérée, et il faudra y en mêler de la nouvelle ; pour s'assurer du besoin, on devra de tems en tems et lorsque les couleurs seront séchées, les frotter du doigt, elles y marqueront, si la colle n'est pas en suffisante quantité.

Procédés pour peindre à la Gouache.

La nécessité de commencer par les fonds sur lesquels les objets doivent se détacher, nous oblige à peindre le ciel comme fond général. Mettons d'abord sur la palette, du *blanc* en plus grande quantité que toute autre couleur, joignons-y notre plus bel *ochre-jaune*, *l'orangé*, les deux *vermillons* et les deux espèces de *lacques rouges* : ces couleurs seront rangées sur la première ligne en haut de la palette. On en commencera une seconde en plaçant sous le *blanc*, les deux teintes destinées à *l'azur* du ciel ; s'il se trouve cependant d'une étendue trop considérable dans le tableau, on devra les préparer à part, ou les délayer dans deux petits vases, et dans tous les cas il s'en trouvera toujours une partie sur la palette placée sous le *blanc*; on mettra sous *l'ochre-jaune* la couleur destinée aux plus grands clairs et rehaut des nuées, elle sera d'abord composée de *blanc* et d'une petite partie *d'o-*

chre-jaune, si on veut se contenter de donner au ciel une couleur argentine; mais pour le rendre plus coloré, on y ajoutera *l'orangé* ou une partie de *vermillon* proportionnée à la chaleur qu'on aura résolu de donner, tant aux nuées qu'à la couleur horizontale. Laissant un petit intervalle après cette teinte, on placera sous le *vermillon* une seconde masse de *blanc* pur, qui servira pour les mélanges des différentes teintes des nuées que nous allons placer sur une troisième ligne; le *blanc* mêlé d'un peu de *noir de fumée* formant une teinte un peu plus obscure que celle du ciel, sera placé sous cette couleur; et en ajoutant un peu *d'indigo*, de *lacque* et de *bleu de Berlin*, à la plus forte teinte azurée, on formera une couleur utile pour les lointains, qu'on placera à côté de la première, sous laquelle on pourra ajouter une teinte plus forte du même *noir de fumée*: après la plus *bleuâtre*, on placera du *blanc* mêlé de *noir-d'os*, équival-nt à-peu-près le premier *gris bleuâtre de noir de fumée*, et on continuera une seconde teinte de *noir-d'os* plus obscure que la première. Cet arrangement sur la palette donnera la facilité des

mélanges, non seulement pour le ciel et les nuées, mais aussi pour une grande partie lointaine.

Avant de commencer à peindre, abandonnons nos larges pinceaux en pointe qui nous ont servi à *l'aquarelle*, et remplaçons les plus gros par des brosses douces qui nous serviront pour le ciel ; les plus petites et les vices-pinceaux seront employés pour les objets retrécis, et ceux en pointe, pour rehausser par des finesses les *échappés de lumière* répandue sur les contours des nuées : il en sera de même dans toute l'étendue du paysage, dont on établira les plus grandes *masses* à la brosse ou par le moyen des vices-pinceaux, en n'employant les pointes que pour les touches fines à donner, tant sur les parties éclairées que pour détailler celles qui se trouveront dans les ombres.

Notre paysage étant dessiné, et la forme de tous les objets arrêtés à la *mine de plomb*, nous commencerons le ciel en plaçant la plus forte des teintes sur le haut de la partie azurée ; nous y joindrons immédiatement la plus foible, et au moyen d'une troisième brosse bien

douce, ou d'un petit bléreau ou vice-pinceau humecté, nous noyerons et adoucirons largement ces deux teintes l'une dans l'autre. S'il ne se trouve aucune nuée sur l'horizon, nous continuerons par le bas en y plaçant par un quatrième pinceau la couleur la plus claire ; une cinquième tracera des petits nuages plus rougeâtres, les mêlera par intervalles à la couleur du fond, et finira par les perdre et les confondre entièrement dans la partie azurée. Si au-lieu d'un horizon clair, cet endroit se trouvoit couvert d'un nuage, il faudroit commencer par le haut, en tranchant contre l'azur les contours clairs ou obscurs de ces nuées, et dont la comparaison du ciel mouillé indiquera facilement la nuance et les tons que nous pourrons ajouter aux teintes déjà formées sur la palette. Les nuages éloignés se placeront ensuite, et on finira par les masses les plus fortes. On devra achever entièrement le ciel avant de le laisser sécher, et lorsqu'il sera dans ce cas, on ne pourra commencer les lointains sans mouiller la partie horizontale, par le moyen d'une brosse douce avec laquelle on y appliquera légèrement une trace d'eau claire. Il en

sera de même toutes les fois qu'on devra retoucher une partie ou commencer un objet sur un fond sec. Pour éviter les détails presqu'infinis du coloris, je dois renvoyer à l'apperçu pour *l'aquarelle*, observant qu'ici le *noir de fumée* remplacera *l'encre de la Chine*, et que dans l'un et l'autre de ces deux genres, le *stil de grain brun* allié au *bleu de Berlin*, formera la couleur du *verd* le plus obscur, qu'on pourra rendre plus fort encore, en y mêlant la liqueur du *bistre*. Le *verd de vessie* le *stil de grain brun*, la *terre de Sienne calcinée*, les *lacques* et autres couleurs *transparentes* serviront comme à *l'aquarelle* pour donner des *glacis* sur les masses, les objets et les couleurs en général déjà placées, et pour en augmenter la *chaleur* en tout ou en partie: les touches des différens *crayons*, plus ou moins noirs, pourront aussi s'employer pour les détails, les finesses, les petites divisions des feuilles, des herbes, des pierres, et finalement pour la légéreté des objets en général. Il nous reste à détailler la manière de travailler en commençant par *glacer* les ombres et finissant par *empâter* les clairs, c'est ce que

nous dirons plus avant en parlant de la peinture à *l'huile*, dont les procédés sont absolument les mêmes que ceux de la *gouache*, à l'exception de ce que nous en avons dit jusqu'à présent.

Il est, je crois, fort inutile d'ajouter que la manière de peindre à la gouache un sujet historique, dans un champ ouvert ou renfermé, est sujette aux mêmes procédés que ceux du paysage; je veux dire, que dans tous les cas il faut constamment commencer par les fonds et mouiller les parties sèches pour pouvoir y en ajouter d'autres. J'oubliois d'observer que les *lavis* à *l'aquarelle* doivent se faire à plat sur une table, et que le peintures à la *gouache*, comme les tableaux à *l'huile*, ne pourroient mieux se faire qu'à l'aide du *chevalet* et de *l'appui-main*.

DE LA PEINTURE A L'HUILE EN GÉNÉRAL.

Manière d'apprêter les Toiles.

On emploie souvent pour l'apprêt et premiers fonds de la *toile*, les différens *ochres*, comme étant les couleurs les moins frayeuses : quoiqu'on y ajoute une plus grande quantité de *craie*, cette couleur n'en reste pas moins compacte, sujette à *repousser* et noircir insensiblement les couleurs du tableau : deux ou trois couches de *blanc de céruse* broyé à *l'huile de pavot*, rendues coulantes par *l'essence de térébenthine* et appliquées sur le brun, pourroient remédier au désordre, ou du moins le retarder d'un certain nombre d'années; mais quoiqu'il en soit, nous devons donner la préférence à la manière hollandaise et française. Cette manière consiste à tendre une *toile* claire et d'un fil plat sur un grand et fort chassis

sans travers. A défaut de chassis je cloue la lisière de la toile sur l'épaisseur d'une planche ou règle fixée sur un plancher; j'en élève la lisière opposée pour la clouer de même ou la lacer par des ficelles soutenues aux cloux attachés sur les solives du toît d'un grenier, ou sur une régle traversant les mêmes solives : deux montans de planches cloués contre les deux extrémités de la régle inférieure, et fixés de même aux solives, me servent à tendre et à attacher les deux autres côtés de la *toile*, qui, ainsi tendue, se trouve isolée et peut être travaillée des deux faces. On paîtrit alors à la main, quelques morceaux de *terre de pipe* trempés de depuis plusieurs jours dans un bac de bois, et on en fait une pâte en consistance de bouillie assez claire ; cette bouillie ne doit pas être grumeleuse, et elle seroit moins égale, si, au-lieu de tremper la terre de pipe dans son entier, on l'avoit réduite en petites parties pour en accélérer la dissolution. La pâte étant rendue bien liquide, on y versera de *l'huile de lin*, légérement cuite et d'une quantité à-peu-près équivalente au volume de l'eau, et on mêlera le tout avec

les mains; *l'huile* donnera une consistance plus soutenue à la pâte, et il sera tems de cesser d'en mettre si elle paroît devenir trop liquide. On peut appliquer cette couleur avec une longue palette de maçon, mais rien n'est plus avantageux qu'un long et large couteau, de la forme ordinaire des scies. Chez les hollandais, on lime les vieilles dents des scies pour les mettre à cet usage. Une première personne applique et étend la couleur, dont une grande partie traverse la *toile*; une seconde l'étend de même avec une autre palette par derrière, et tout se termine par le bas. Cette première couche bien séchée et une deuxième étant appliquée sur le devant, la *toile* se trouve en état d'être employée; mais pour la rendre plus unie, on la polit avec une *pierre-ponce* mouillée qui enleve tous les nœuds, et on finit par y passer une couche de *céruse* au pinceau. Cette manière d'apprêter les *toiles* est non-seulement favorable au soutien des couleurs d'un tableau, mais *l'huile* qui la pénétre la rend propre à résister à l'humidité de certaines murailles.

Si on se trouve obligé de tendre et de pré-

parer la *toile* sur le chassis même destiné à recevoir le tableau, on sera embarrassé par l'assemblage les travers qui se trouveront derrière; et en ce cas on ne pourroit mieux faire que de la couvrir d'abord d'une *bouillie de farine* passée au tamis, à laquelle on ajoutera un peu de *térébenthine de Venise* pour la rendre plus souple et en écarter la vermine : cette *bouillie* de la même consistance que la *terre de pipe*, remplira les mailles sans charger la *toile*. Si la toile se trouve trop noueuse, on devra commencer par la polir à sec avec une *pierre-ponce* : en employant la terre de pipe après la bouillie, cette pierre ne sera plus dans le cas de percer la *toile*. On pourra appliquer une deuxième couche si la première n'est pas suffisante; il sera bon de polir l'une et l'autre étant bien séchée, et de finir par une couche de *céruse* à la brosse.

Apprêt des Panneaux.

Le bois de chêne est celui qui mérite la préférence pour les *panneaux*. On doit les choisir d'une seule pièce, non sur bois rond comme sont les larges planches des bateaux, mais sur quartier, c'est-à-dire, pris entre le cœur et l'écorce, et sur-tout en supprimant l'aubier, qu'on reconnoît par sa qualité plus tendre et sa couleur blanche, cette partie étant sujette aux vers. Le menuisier, en partageant l'épaisseur d'une planche, peut nous en faire deux *panneaux*. Après les avoir bien rabotés, on les polit à la *pierre-ponce* avec un peu de *sable* fin; on broye de la *céruse* fort épaisse à *l'huile de pavot* qu'on applique immédiatement sur le bois, en se servant du *couteau de palette*; on y laisse le moins d'épaisseur qu'il est possible, se contentant de remplir les pores du bois: cette première couleur étant séchée, on la couvre d'une seconde mise avec une brosse douce, en ajoutant un peu *d'es-*

sence de térébenthine à l'épaisseur de la première pour la rendre plus coulante, et on adoucit en frottant la brosse en plusieurs sens. Cette deuxième couche bien séchée, on en applique une troisième au couteau semblable à la première ; le *panneau* entièrement couvert, on promène, d'un bout à l'autre et sans s'arrêter, le *couteau de palette* qui doit être sans creux et très-flexible; en le tenant presque droit sur sa longueur et un peu penché en avant, il enlèvera toutes les épaisseurs de la couleur, n'en laissant que la partie nécessaire pour remplir les petits vuides. Cette dernière couche bien séchée, on la polira doucement avec une *pierre-ponce* fort légère et beaucoup d'eau pour la fondre; si le *panneau* s'en trouve assez couvert, on pourra l'employer de suite, sinon on devra encore y ajouter 2 couches de couleurs, dont la première à la brosse douce ou au bléreau, et la dernière au couteau.

L'avantage des *panneaux* est de prêter une plus grande finesse aux couleurs, parce qu'elles s'y trouvent couchées plus uniment : le peintre, en travaillant sur son champ poli, ne trouve

aucune résistance au maniement du pinceau, et peut y donner des *touches* plus coulantes et plus déliées que tout ailleurs. Mais cette facilité même du poli, présente un obstacle pour l'empâtement des couleurs, voici la manière de le surmonter: on finit l'apprêt des *panneaux* par une couche légere appliquée au pinceau ; on peint d'abord assez clair d'huile, et si on veut finir son tableau du premier coup, c'est-à-dire, sans ébaucher, il ne faudra pas couvrir et commencer plus de parties en un jour qu'on ne pourra en achever le second. Le poli du *panneau* ne pouvant recevoir qu'un simple *glacis*, on doit attendre que cette couleur commence à graisser ou sécher pour pouvoir retenir celles qu'on devra y ajouter, ce moment arrivera le jour même si nous commençons de bon matin, sinon on devra attendre jusqu'au lendemain. Si cependant, pour donner plus de solidité à notre ouvrage, nous voulons soutenir nos couleurs par une *ébauche*, nous pourrons nous contenter de la faire claire et liquide, et nous continuerons sans interruption: voyez plus avant.

La *toile* étant sujette en se desséchant à

faire gercer les couleurs du fond des tableaux à l'huile, la plupart des amateurs donnent la préférence aux *panneaux* solides et d'une seule pièce. Quantité de peintres employent le *papier*, tant pour la même raison que par la facilité de le couvrir au premier coup d'une certaine épaisseur de couleurs. Une simple couche de *céruse* pure ou mêlée d'un peu de *jaune* à l'huile, suffit pour son apprêt; mais le *papier* destiné à être appliqué sur un autre fond de *toile*, de bois, etc. et l'huile de la première couleur dont il est pénétré, empêchant de bien recevoir *l'empois*, il vaudra mieux passer avec une éponge deux couches d'une *colle* fort légère sur ce papier étendu par terre; lorsqu'il sera presque séché, on pourra le rouler assez serré pour faire disparoître les bosses: s'il est destiné pour peindre des *études* ou des objets isolés sur un fond uni, on devra appliquer ce fond à *l'huile* sur la *colle*; mais si en peignant on veut remplir entièrement son tableau, toute autre préparation que celle de la colle deviendra inutile.

Des différentes manières de peindre à l'Huile.

OUTRE la manière agréable de finir au *premier coup*, une plus agréable encore consiste à repasser plusieurs fois par des *glacis* sur les premières couleurs *glacées* de même. Mais ces tableaux frais et du plus beau *vaporeux*, ne peuvent se soutenir qu'un très-petit nombre d'années.

D'autres, au contraire, sont commencés par une forte *ébauche* et finis par un *empâtement* général des couleurs presqu'également chargées dans les ombres et dans les clairs ; cette manière est bonne et solide, mais par le défaut des couleurs *transparentes* placées au moins dans les masses des ombres, ces parties noircissent de plus en plus, et le tableau ne peut qu'être lourd en général et les couleurs peu brillantes : tâchons donc de prendre quelque chose de l'une et de l'autre. Nous soutiendrons la solidité des couleurs par une *ébauche* con-

venable; les *transparens* de la deuxième couche écarteront la noirceur des ombres; les demi-teintes plus ou moins chargées donneront la fraîcheur des couleurs; et *l'empâtement* des masses de lumière présentera des traces nourries, surmontées et accompagnées de *touches* fines et légeres.

Vernis propre à peindre et à retoucher les Tableaux.

DISSOLVEZ sur cendres chaudes ou au bain-marie, une once de *mastic* pulvérisé avec autant de *térébenthine de Venise*; broyez à *l'huile de pavot* sur la glace du *sel de saturne* de la grosseur d'un haricot; mêlez-le au *mastic*, lorsqu'il sera dissout dans la *térébenthine*; ajoutez-y environ un quart d'once *d'huile de pavot*; mêlez et incorporez la matière; jettez-la dans l'eau froide, où elle surnagera; laissez l'y 24 heures, et broyez-là, en y ajoutant de *l'huile de pavot*, si elle se trouve trop épaisse; conservez-la dans un petit pot couvert d'eau, ou renfermez la dans une vessie.

Ce *vernis* se place sur la palette, en consistance des couleurs ordinaires, il est siccatif au dégré de *l'huile de pavot* avec laquelle on le délaie à volonté, soit pour le mêler aux couleurs et les rendre plus transparentes, plus ductiles et plus adhérentes sur les fonds ; soit surtout pour en frotter les parties du tableau sur lesquelles nous voudrons *glacer* ou empâter les couleurs. A défaut de ce *vernis*, on frotte d'huile la partie à repeindre, et on l'essuie d'un linge ou d'un papier gris ; mais les traces de l'huile trop glissante empêchent de donner la consistance désirée aux couleurs, qui prennent plus ou moins et à volonté sur les traces du *vernis* plus adhérent. Mr. Brouillot, peintre et inspecteur de la galerie de Dusseldorff, ayant bien voulu me communiquer celui-ci, je n'ai cessé d'en faire un usage proportionné aux circonstances ; le trouvant du plus grand secours pour la *transparence* des couleurs, la légéreté et la promptitude de l'exécution.

Un peintre d'Anvers, occupé à la même galerie à copier avec le plus grand succès le coloris de Rubens et de Jacques Jordaans, y

employoit une grande quantité du *vernis* suivant. Il avoit essayé ce vernis à une forte épaisseur, et il s'étoit conservé dans toute sa pureté après nombre d'années.

Autre Vernis plus beau.

Dissolvez au bain-marie du *mastic* dans *l'essence de térébenthine*.

Broyez à sec et le plus fin possible du *sel de saturne*; versez dans un vase une pinte *d'huile de pavot* et deux pintes *d'eau* claire; jettez-y de la *craie* et du *sable*; faites bouillir cette *huile* pendant plusieurs heures sur un feu doux; et ajoutez-y deux fois de *l'eau* à proportion de ce qu'elle se trouvera diminuée, et remuez de temps en temps la matière.

Exposez ensuite cette *huile* dans de *l'eau*, au soleil, pendant trois mois, au fort de l'été.

La veille du jour que vous voudrez employer le vernis, vous délayerez sur la palette, un peu de *sel de saturne* avec *l'huile* blanchie dont vous augmenterez le volume, en y ajoutant deux fois autant de *mastic* préparé.

Cette composition ressemblera à la neige,

sur-tout pour la consistance : si la quantité de sel de saturne est bien proportionnée, vous trouverez le lendemain un peu d'eau détachée autour de la masse ; le défaut de sel de saturne empêcheroit trop long-temps le vernis de sécher ; s'il s'y trouvoit trop abondant, il sécheroit trop vîte et jauniroit ensuite. Pour mieux s'assurer de la proportion, on pourroit, la veille, détacher une petite partie de la masse en l'étendant avec le doigt ; par ce moyen on reconnoîtra le lendemain si elle se trouve plus collante que le reste de la masse ; si elle com- commençoit déjà à sécher, on y ajouteroit une partie égale d'huile et de mastic, et on broyeroit l'ensemble avec le contenu sur la palette.

Préparation des Palettes.

Le bois du poirier ou pommier le plus noueux doit avoir la préférence sur tous les autres, comme étant le plus ferme et le moins poreux ; le noyer cependant d'une nature moins pésante et moins sujette à se contourner, peut nous procurer des *palettes* plus grandes. Il faut éviter de percer la place du pouce trop près des extrémités; elles périssent ordinairement par cet endroit. Il est donc nécessaire de laisser cette partie plus épaisse que tout le reste, dont la diminution insensible sera proportionnée à l'éloignement du trou. La *palette* étant bien polie, on couvrira d'huile de lin crue l'une et l'autre de ses faces, et on rechargera souvent et pendant plusieurs jours les parties qui resteront à sec. Après ce temps on pourra ajouter un peu d'huile cuite à la première : lorsque le bois sera pénétré, les huiles sécheront à la surface, et on devra en enlever le superflu et essuyer légé-

ment d'un linge. En laissant reposer la *palette* pendant deux ou trois semaines, la superficie se durcira, et il s'y formera une sorte de vernis : avant de s'en servir, on devra la frotter d'huile, et l'essuyer avant d'y placer les couleurs. Si on veut préparer et huiler en même-tems des antes ou queues pour les pinceaux, on pourra les laisser fort courtes pour *l'aquarelle*, plus longues pour la *gouache*, et d'un pied au moins pour les tableaux à *l'huile* : la longueur des queues devant être proportionnée à la grandeur des tableaux, dont il faut s'éloigner à proportion pour les travailler.

Apprêt des couleurs propres à l'huile et leurs qualités.

LA plupart des couleurs broyées à l'huile pourront être placées dans de petits pots et couvertes d'eau, ou être renfermées dans des vessies de la manière suivante : On coupe un rond de ces vessies proportionné au volume de la couleur qu'il doit contenir ; on le

passe légérement dans l'eau, et après l'avoir secoué, on pose sur son milieu le bout arrondi d'un petit bâton poli, plus gros du haut que du bas, et de la longueur du diamêtre de la vessie; on place la couleur broyée qui tombe au milieu, en frottant le couteau sur le petit bâton : ses bords, également pliés, y sont appliqués de suite et entourées de plusieurs cercles d'une ficelle déliée, pour y former une sorte de goulot; on en retourne ensuite les extrémités pour les attacher contre la partie inférieure du goulot.

En retirant le petit bâton, il est facile d'exprimer la couleur. L'usage des petits pots ou des vessies n'étant pas favorable à toutes les couleurs, nous parlerons à leurs places de celles qui sont sujettes à d'autres préparations.

Manière de placer les couleurs sur la Palette.

Pour commencer notre tableau par une *ébauche*, nous placerons d'abord sur la palette les seules couleurs nécessaires pour les fonds d'un paysage, et nous trouverons les autres sur une deuxième destinée à finir notre tableau.

Le *blanc de céruse* sera la première couleur en tête; on y joindra *l'ochre jaune*, qui devra se tirer d'une vessie, ensuite un *ochre brun* quelconque, le *brun rouge*, la terre de *Sienne calcinée*, ou tout autre bel ochre brûlé et d'une couleur transparente, le *noir d'os* et le *bleu de Berlin*. Cette dernière couleur broyée à l'huile sera dans le cas de se coaguler et de s'épaissir quelques jours après, on fera donc mieux d'avoir recours à celui qu'on aura préparé et réduit en poudre pour *l'aquarelle*: il faudra le délayer et le broyer à l'huile sur la palette. Ces couleurs occuperont le

haut, où elles seront placées en ligne. Nous en commencerons une seconde, et mettrons en tête du *vermillon* commun d'un ton moins beau, mais plus chaud que le *cinabre de la Chine*, et l'un et l'autre se délayant sans apprêt : sous *l'ochre jaune*, nous placerons une teinte composée d'une petite partie de cette même couleur alliée avec le *blanc* ; elle servira pour la partie horizontale et pour les clairs des nuées, en ajoutant, comme nous l'avons déjà dit, un peu de *vermillon*, si nous voulons donner plus de chaleu rau ciel. Deux teintes pour sa partie azurée seront aussi placées sous le *vermillon* ; on pourra les composer du *bleu de Berlin*, allié avec environ la moitié de *rouge de Perse*, tiré d'une vessie, pour en faire un ton plus violet que *bleu*, cette dernière couleur prenant de plus en plus le dessus en vieillissant : on placera ce *rouge de Perse* sous le *brun rouge*. Une teinte de *blanc* et d'un peu de *noir de fumée* purifié se trouvera sous la couleur du ciel ; une autre de blanc et d'un peu de *noir-d'os* sera placée à proximité du jaune des nuées, destiné aussi à lui servir de mélange ; une deuxième plus

obscure, alliée d'environ un tiers *d'ochre jaune*, se trouvera placée ensuite; à portée du *bleu, de Berlin* on pourra mettre un mélange de cette couleur avec trois parties ou environ *d'ochre jaune*. Nous observerons qu'à l'exception de la première ligne contenant les couleurs *vierges*, toutes les autres devront se trouver isolées, en ménageant autour de chacune d'elles, une place suffisante pour en faire différens alliages, et en y ajoutant des parties de couleurs pures, qu'on prend au bout du pinceau pour les joindre à ces teintes et en faire d'autres mêlanges sur l'un ou l'autre de ses bords. On pourroit d'avance préparer et placer ces différentes teintes, en les faisant au couteau sur la palette; mais étant moins utiles pour une *ébauche* que pour la dernière couleur d'un tableau, nous réserverons cette partie pour finir le paysage et pour les carnations des figures ou sujets historiques en général. Un petit godet de fer blanc, fixé près du pouce sur la palette, contiendra de *l'huile de pavot* pour rendre les couleurs plus liquides, et en y plaçant les moins siccatives on pourra y ajouter de *l'huile de lin cuite*; de ce nom-

bre seront le *noir-d'os*, ou *d'ivoire*, la *terre de Cassel* et de *Cologne*, le *stil de grain brun*, ou *lacque jaune*, les *lacques rouges*; tous les *ochres* sont très-siccatifs, à l'exception du *jaune* qui souvent de différentes natures, devra être éprouvé d'avance. A défaut d'huile cuite, on peut, comme les allemands et les hollandais, employer le *sel de saturne*, en le délayant à *l'huile de pavot* et le broyant au couteau sur la palette.

Nous avons déjà dit que les fonds bruns deviennent plus bruns encore et noircissent la couleur à travers de laquelle on peut plus ou moins les appercevoir; les fonds blancs un peu jaunâtres sur lesquels sont glacées les couleurs, les rendent, au contraire, d'autant plus brillantes, qu'elles se trouvent *transparentes* de leur nature et que leur épaisseur en est plus ménagée: il en résulte qu'une même couleur sur un même fond, nous donne des tons différens en raison de son extension, et de sa liquidité relative au volume de l'huile qui la comporte.

*X*X*X*X*X*X*

POUR ÉBAUCHER ET FINIR A L'HUILE LE PAYSAGE. Fig. 1.

Ebauche du Ciel et des Lointains.

LES teintes déjà préparées sur la palette nous serviront pour peindre le ciel, ayant soin de bien couvrir le fond et de ne laisser aucune trace d'épaisseur ni de *touche* quelconque, et de suivre le même procédé dans toutes les parties du paysage. On descendra la couleur claire de l'horizon, non-seulement sur toute la partie lointaine, mais aussi sur la place des eaux en général : on pourra retrouver celle des lointains, si après les avoir dessinés au crayon blanc, on en a arrêté les formes par quelques traces à la mine de plomb ; un peu de dodekop violet, ajouté à la teinte la plus claire du bleu du ciel, suffira pour en marquer légérement et d'une manière indécise, les contours

supérieurs en perdant par le bas cette couleur dans la première.

Pour ne pas perdre le souvenir de ces fonds de couleurs, et faire d'autant mieux sentir leur relation avec celles qui les couvriront ensuite, nous supposerons toute l'*ébauche* achevée et bien séchée, et nous finirons chaque partie avant d'en commencer une autre.

Résultat du fini et dernières couleurs de ces parties.

UNE teinte de *smal* ou *bleu d'azur* qui pourra tenir lieu d'*outremer*, allié au *blanc* le plus clair, servira pour le ciel; et si le corps de cette couleur ne suffit pas pour couvrir parfaitement celle du fond, on pourra y ajouter une pointe de beau *bleu de Berlin*, mêlé d'un *peu de lacque* et de *dodekop*. Les mêmes couleurs préparées pour l'*ébauche* seront bonnes aussi pour celles des nuées, et on pourra mêler un peu de *lacque* aux nuages surmontant la partie horizontale: après avoir cou-

vert légérement les masses éclairées des nuées; il faudra y ajouter des touches plus nourries de la même couleur, en heurtant ou appuyant contre les fonds un peu moins clairs, et surtout contre celui du ciel où l'opposition des petites parties lumineuses répandra le brillant et la légéreté; cette légèreté se trouvera encore augmentée, si, laissant dans toute l'épaisseur de la couleur les points faisant face à la lumière, nous perdons un peu dans le ciel ou dans les masses des nuées la partie opposée de cette même touche.

En travaillant les *lointains*, il est impossible de rendre des touches plus claires que la couleur du fond, sans en altérer le caractère vaporeux; on devra donc se servir d'un fond de *l'ébauche en glaçant* légérement par le moyen de l'huile ou du vernis, qu'on ajoutera à la couleur rendue un peu plus obscure que la première, et sa teinte participera du ton de l'horizon; le contour supérieur sera prononcé davantage et coupé nettement contre le ciel en se servant de la même couleur; l'endroit de la montagne opposé à la lumière, sera glacé du ton général de l'atmosphère,

conséquemment un peu plus bleuâtre; le *bleu de smal*, comme la couleur la plus vaporeuse, est encore celle dont je voudrois parler ici. Les objets qui se trouvent un peu plus détaillés sur le pied de la montagne, seront traités de même en chargeant un peu plus la couleur. Les *glacis* du ton de l'atmosphère, continueront sur les eaux, où on pourra commencer à rendre des touches lumineuses de la couleur de l'horizon, en les plaçant en opposition des parties ombrées de l'isle et de la terrasse, et réservant la réverbération des objets pour les représenter d'après les objets mêmes, lorsque nous les aurons achevés.

Ébauche du second plan.

EN supposant l'ensemble de la partie horizontale d'un jaune rougeâtre, nous prendrons sur la palette la teinte la plus claire de l'horizon alliée au *dodékop*, pour servir à la petite isle; nous étendrons cette couleur jusque sur les osiers ou arbustes qui se trouvent

derrière, et nous ajouterons un peu de la teinte de *noir de fumée* pour les fortifier dans leurs contours supérieurs: un peu plus de ce dernier *noir*, mêlé aux couleurs précédentes, formera le ton pour le deuxième saule, et la première teinte sur la palette, composée de *blanc* et de *noir-d'os*, sera propre au tronc du même saule: nous pourrons placer sur le milieu de la première la couleur de la seconde, aidée d'une petite parcelle de la teinte *verte*; nous ajouterons un peu de *brun rouge* sur sa partie supérieure, et un peu de *bleu* servira, au contraire, pour l'inférieure. La couleur du second saule, rendue un peu plus rougeâtre par le *dodekop*, sera bonne au second peuplier de même qu'au premier, sur lequel le *brun rouge*, ou le *rouge de Perse* pourroit remplacer le *dodekop*; mais cette dernière couleur alliée aux mélanges précédens, sera plus propre aux arbustes et au monticule sur lequel ils sont placés.

++++++++++ ++++++++++++++

14 *

Dernières couleurs de ces objets.

Quelques nuances légères ajoutées à ces teintes pourroient suffire pour les dernières couleurs. En commençant par un *frottis* général de *smal* pur sur tous ces objets, cette couleur *vaporeuse* ayant peu de corps, seroit susceptible de toutes celles qu'on voudroit y ajouter, soit pour en rehausser la *chaleur* dans les contours supérieurs, soit pour la variété des teintes en général, soit enfin pour donner plus ou moins de force aux *couleurs-locales* de ces différens objets. Nous n'oublierons pas, sur-tout, que les *touches* données et les couleurs chargées sur les parties claires, ne manqueront pas de les attirer en avant, et qu'en ce cas nous ne pourrons commencer cette opération que sur le milieu du corps du premier saule: voyez aussi les différentes intentions pour ces articles et les suivans, traités à l'article de *l'aquarelle*, page 108.

Ebauche du premier plan.

En poursuivant *l'aquarelle*, on trouvera l'apperçu des couleurs propres à *ébaucher* à l'huile notre premier plan ; mais nous devrons remplacer l'*indigo* par le *bleu de Brelin* ; la *gomme gutte* et le *verd de vessie* par les *ochres* plus ou moins clairs, mêlés au même *bleu* ; la *sanguine* par le *brun rouge* ; *l'encre de la Chine* par les deux espèces de *noir*, et les deux *bistres* par la *terre de Cologne* et celle de *Cassel*. Il ne nous restera plus que l'observation d'ajouter du *blanc* à toutes ces couleurs pour en *ébaucher* les *masses* éclairées et les demi-teintes ; mais il n'en sera pas de même pour celles des ombres en général : ces parties devant être couvertes plus légérement que les précédentes, on devra y ménager le fond de la *toile* ou du panneau sur lequel on appliquera immédiatement la couleur, ou à-peu-près celle qui devra servir pour terminer le tableau : une des principales maximes de la peinture étant *d'éviter le blanc*

dans les ombres qui en salit les couleurs, on ne pourra se servir que des *ochres* purs ou calcinés, du *bleu de Berlin* et du *noir-d'os* pour l'ébauche de ces parties, en les couvrant plus ou moins et à proportion du transparent que devra nous présenter le fond blanc ou jaunâtre de *l'apprêt de la toile*.

Manière de terminer ces objets.

Jusqu'a présent on aura pû et même on aura dû, sans laisser sécher les fonds du ciel, y joindre les objets qui s'en détâchent et les y incorporer même dans leurs parties fuyantes: mais ceux du premier plan devant être plus nourris et leurs détails mieux soutenus, nous devrons, en poursuivant le *fini* de notre tableau, attendre que les fonds sur lesquels se détâchent ces objets, soient un peu séchés pour mieux prendre la couleur et les touches par lesquelles on devra les détâcher; nous placerons d'abord les plus larges et les plus claires des *masses* sur les arbres, en couvrant

ces parties d'une couleur moins claire que celle du fond de l'ébauche ; procédé qu'il faudra suivre partout, et dont on ne peut jamais s'écarter sans s'exposer à la *repousse* des couleurs dont les fonds plus obscurs, ne manqueroient pas d'altérer celles qui s'y trouveroient appliquées ensuite. Des *masses* les plus éclairées nous monterons graduellement jusqu'au sommet des arbres, dont la couleur moins claire et plus chaude sera prononcée par des touches nourries, roulantes sur le sommet des touffes. On *glacera* ensuite par un frottis toute la *masse* des ombres : si la couleur de ces ombres déjà placée nous paroît généralement d'un ton juste et en accord avec celles que nous venons de placer, il seroit inutile et même incommode d'en ajouter d'autres, et on devra se contenter de frotter ces parties d'un peu d'huile mêlée au vernis, pour pouvoir y ajouter, sinon d'autres couleurs, au moins des détails et des touches propres à caractériser les différentes *masses*, et à augmenter la vigueur des ombres à proportion de leur avancement vers le milieu des arbres, et en opposition aux plus grands clairs. Nous obser-

verons qu'étant parvenus à la partie la plus ombrée du grand arbre, placée sous sa principale *masse* de lumière au-dessus du saule, nous ne devons nous servir d'aucun *rehaut* pour en détailler les demi-teintes, et qu'il faut se contenter d'en marquer les détails par des touches fines et déliées de la couleur des ombres dont on se servira pour contourner les *masses* et la forme des feuilles, en leur donnant le relief nécessaire, sans avoir recours à d'autres couleurs réservées seulement pour *rehausser* et tirer en avant les parties éclairées. On ne sauroit trop péser sur ce procédé, que je trouve de la plus grande utilité, et même indispensable à la *légéreté vaporeuse* et à la beauté des couleurs *transparentes*, si nécessaires sur-tout aux ombres et même aux parties claires des objets situés sur les *avant-fonds*; la *terre de Sienne*, ou les beaux *ochres* calcinés, la *lacque rouge* même, nous serviront ici merveilleusement pour les ombres des pierres, dont les endroits les plus noirs et les lézardes seront renforcés par la *terre de Cassel*, plus ou moins liquide. Le *glacis du stil de grain brun* sur quelques parties de ces

pierres, y répandra le ton doré de la mousse;
et si après avoir ébauché et bien caractérisé
les formes déliées et la couleur claire de la
masse des feuilles qui surmonte la plus grosse
de ces pierres, nous *glaçons* finalement la
masse de cette même couleur, en y ajoutant
le *bleu minéral* pour quelques touffes infé-
rieures, et des traces de *lacques* ou d'un bel
ochre calciné sur plusieurs feuilles naissantes
à son sommet, ces couleurs n'en seront peu-
être que trop brillantes relativement à l'intérêt
de l'objet principal. Le *bleu minéral* ou de
Berlin mêlé à cette même couleur ou à diffé-
rens *ochres*, donnera des tons plus ou moins
dorés, plus ou moins verds et même d'un
verd plus ou moins rougeâtre, relativement
au mélange de ces couleurs et à la diffé-
rence des fonds sur lesquels elles se trouveront
aussi plus ou moins *glacées* ou *empâtées*. Les
couleurs d'une ébauche solide et des fonds
bien purs, seront donc la première base des
glacis, qui se trouveront salis et altérés si nous
y mêlons non-seulement du *blanc*, mais des
touches d'une couleur plus claire : les masses
éclairées, au contraire, devront être de plus

en plus chargées de couleurs pures ou alliées avec du *blanc*, et on devra en augmenter l'épaisseur à proportion des touches nourries qu'on pourra ajouter pour le plus grand relief de ces parties, ou pour en détacher des finesses propres à joindre la légéreté à la solidité de ces mêmes objets. La fraicheur des premières couleurs étant un obstacle à ces dernières touches, on devra, comme nous l'avons déjà dit, attendre qu'elles commencent à sécher; si elles se trouvoient entièrement sèches, on frotteroit ces objets d'un peu de vernis. Les parties de *reflet* demandant plus que toutes les autres la *transparence* des couleurs, on devra y avoir beaucoup d'égard sur la face antérieure de la première chaumière, dont la demi-teinte nous réfléchit la couleur argentine du saule, mêlée avec celle de la terrasse; après avoir ébauché cette partie en la couvrant légèrement d'un ton jaunâtre mêlé de *blanc*, d'*ochre jaune* et d'un peu de *noir-d'os*, on se contentera de la finir par un simple *glacis*; pour les tons verdâtres on remplacera le *noir-d'os* par un peu de *bleu de Berlin* et en proportion des autres couleurs, et se ser-

vant également d'un peu de *blanc* dans toute l'étendue de la demi-teinte, sans cependant se permettre de charger aucune couleur plus claire que celle du fond, sur laquelle on devra se contenter d'en *glacer* de plus obscures. La couleur de l'ombre tranchant contre la lumière, devra, sur-tout dans son élévation, se trouver d'un ton gris plus bleuâtre que toutes les autres demi-teintes : si répandant dans cet endroit quelques couleurs de briques, on vouloit y rappeller quelques traces de mortier plus claires que tout ailleurs, au-lieu d'y ajouter du blanc, il faudroit retourner le pinceau pour enlever cette trace de couleur, et par la résistance du bois découvrir celle de l'ébauche qui se trouvera plus claire : de même, si après avoir *glacé* ou couvert légérement toute cette muraille, il s'y trouvoit des endroits trop lourds et d'une couleur terne par trop d'épaisseur, on pourroit en se servant du doigt, enlever ces parties ; et si l'entière privation de la couleur étoit trop discordante, une portion de celles qui se trouveront à proximité et qu'on y conduira légérement, suffira pour les accorder.

C'est un procédé dont je me suis constamment bien trouvé, lorsqu'ayant travaillé trop long-tems quelques objets, je quittois l'ouvrage un certain tems; j'étois surpris et mortifié à mon retour, de le retrouver d'une couleur froide et tout-à-fait lourde : après un peu de réflexion sur les causes, quelques coups de doigt donnés à propos, ramenoient le transparent des ombres, la chaleur des reflets et la légéreté de tout l'ensemble; le plus souvent même, ayant appuyé le doigt plus fortement que tout ailleurs dans la partie à rendre la plus claire, et l'en ayant graduellement retiré, le secours du pinceau devenoit inutile pour achever l'opération.

Le peintre en *détrempe*, c'est-à-dire, à la *gouache*, relativement aux petits tableaux, étant sujet aux mêmes procédés que celui qui travaille à l'huile, peut également profiter de l'avantage du doigt, en le remplaçant d'un pinceau roide ou d'une brosse usée avec laquelle il enlevera les couleurs trop chargées, les ayant humectées d'avance d'une trace d'eau claire.

Après avoir placé sur la palette les couleurs

propres à commencer notre *ébauche*, je dois y ajouter celles qui seront nécessaires pour achever le tableau.

Suite de l'apprêt des Couleurs.

Le plus beau *blanc de crême*, de *plomb*, ou de *Vénise*, remplacera la *céruse*, qui cependant pourra s'employer pour des mélanges subalternes; le *jaune anglais*, ou *queue de serin*, dont la couleur fort claire pourroit être employée pour quelques fines touches d'herbes, ou brindilles, *réchauffé* par du *vermillon*, formera une couleur très-brillante, mais qu'on devra épargner même dans les masses de lumière. Le *verd-perroquet*, broyé à l'eau et réduit en poudre, seul ou joint à un peu de *bleu de Berlin*, sera propre aux *glacis* des herbes vertes et brillantes, et à leur *rehaut* en y ajoutant du *blanc*.

Le *jaune de Naples* moins clair que le *jaune anglais*, aussi froid et comme lui antipatique du *blanc*, se trouve d'un grand secours pour y suppléer par des mélanges propres à

être employés dans les ombres légères ou demi-teintes qui seroient salies par le *blanc* ; il donne un ton doux et agréable aux couleurs plus fortes qui en sont alliées. Il faut le choisir d'une belle espèce, le broyer sur la glace et l'amasser avec un couteau d'os ou de bois, le fer étant dans le cas de noircir cette couleur ; qualité qu'on peut encore reprocher à la plupart des ochres jaunes.

Nous avons vu page 127, la manière de préparer le *smal* ou *azur*, qui très-siccatif, devra être délayé à l'huile sur la palette au moment de s'en servir. Les *terres de Cologne* et de *Cassel* ne souffrent aucun mêlange du *blanc*; elles sont ainsi que le *noir-d'os* et *d'ivoire*, peu siccatives, et en plaçant ces couleurs sur la palette, on devra y ajouter de *l'huile cuite* ou du *sel de saturne*.

Il en sera de même du *stil de grain brun* ou *lacque jaune* qui, pouvant se coaguler après un certain tems, devra être broyé en petit volume pour le garder dans une vessie. Les *lacques rouges* sont également lentes à secher et sujettes à s'épaissir; au moment de les employer, on devra en broyer les tro-

chisques ou grains, en se servant du couteau, sur la palette; si quelques grains ne suffisent pas, il sera plus prompt d'y employer la glace ou une pierre quelconque, et la mie de pain rassis, ou le savon délayé à l'eau, seront également propres à nettoyer la glace ou la pierre; et dans le nombre des couleurs exigeant la première et la molette de même matière, on devra compter essentiellement le *smal* et le *jaune de Naples*, ensuite l'*ochre-jaune*, les *bruns* les plus sablonneux, et généralement les couleurs graveleuses ou grattantes.

Dans le choix des différentes *lacques*, on doit sur-tout avoir égard à leur plus ou moins de corps, prouvant leur solidité, et on ne peut mieux faire qu'en les éprouvant par comparaisons : pour cet effet, je broye deux ou trois grains de celle dont je connois la qualité et l'usage, je la mets en tête, je place à côté d'elle celle dont je veux faire l'épreuve, et je poursuis sur la même ligne, s'il s'en trouve d'autres : prenant alors partie égale de *blanc* et de chaque espèce de *lacque*, j'en fais une teinte que je place sous chacune d'elles; je

repète l'opération sur la teinte même, en lui ajoutant encore le plus exactement possible, la moitié de blanc : la comparaison de ces différentes nuances me fait également juger de leur beauté et de leur force relative au plus ou moins de blanc qu'elles peuvent supporter, et pour m'éclaircir ensuite sur leur solidité, je place ces teintes avec quelques marques sur un verre pour les exposer à l'ardeur du soleil, où les moins solides sont les premières à blanchir.

Premier Vernis pour les Tableaux à l'huile.

LES *vernis composés d'essence de térébenthine* ne peuvent s'appliquer sur les tableaux à l'huile qu'après les avoir laissés sécher l'espace de 7 ou 8 mois : les couleurs peuvent supporter *l'esprit de vin*, dès qu'elles sont séchées ; mais ce *vernis* ne suffira pas dans la suite, et s'il se trouve jauni ou sali, on ne

pourra guère l'enlever pour le remplacer par celui à la *térébenthine* ; il sera donc mieux, à l'imitation des premiers peintres modernes, de commencer par celui à la *gomme*, page 127, qui étant appliqué, dès que les couleurs sont séchées, c'est-à-dire, une quinzaine de jours après avoir terminé le tableau, fera renaître toutes celles qu'il trouvera imbues, donnera l'accord à l'*ensemble*, la facilité de rouler au besoin l'ouvrage qui ne collera plus, et l'aisance d'emporter ce premier *vernis*, en le lavant, pour, en son temps, le remplacer par un autre au *mastic*. Avant d'appliquer celui à la *gomme*, on devra passer sur le tableau une couche de blanc d'œuf battu, et l'enlever parfaitement dès qu'il sera séché : une seconde éponge placera le *vernis* qui prendra également par-tout.

De la Figure et des Sujets historiques.

Les sujets d'histoire en général, étant soumis aux mêmes principes et procédés que ceux détaillés jusqu'à présent, je crois ne devoir plus parler que de la couleur des *carnations* et de la différence des *effets de lumière* sur les objets vus dans un champ clos.

L'impossibilité de rendre l'éclat du soleil dans un paysage, nous bornant à en représenter les effets, nous devons de même éviter la vue des lumières éclairant les *sujets de nuit*. Le *blanc* étant la couleur la plus brillante de la peinture, elle ne paroîtra telle que par la comparaison des autres plus obscures; et ces autres devront entièrement en être privées si nous voulons conserver l'éclat de la première : il en résulte que plus nous épargnons cette couleur, non-seulement dans sa pureté, mais aussi dans ses mélanges, plus l'effet d'un tableau en deviendra *piquant*. Si quelques

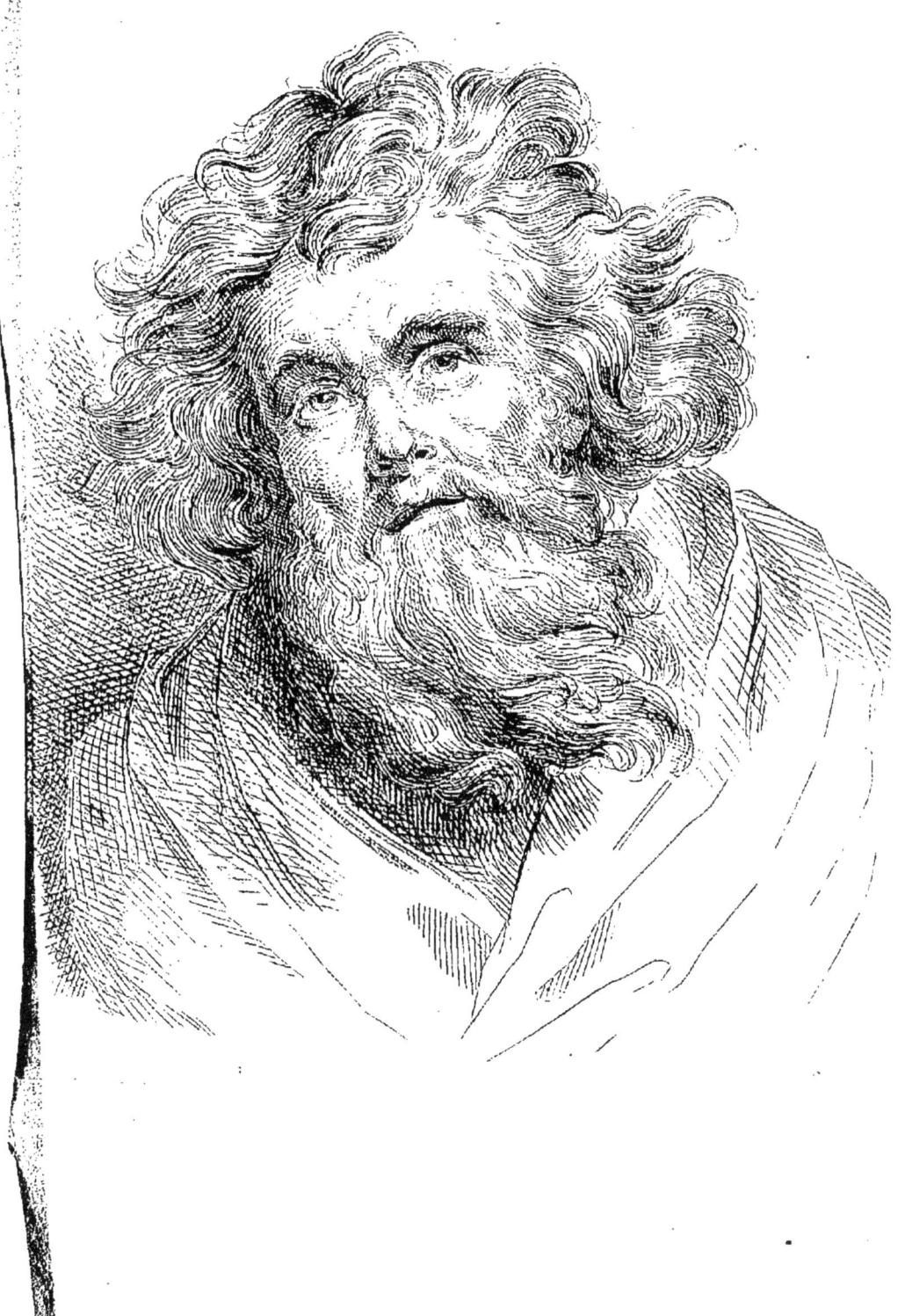

Fig. III.

rayons du soleil pénètrent dans une place renfermée, les objets qui en seront frappés se trouveront les seuls sur lesquels nous pourrons employer le *blanc*; et si cette place ne reçoit que la lumière de l'atmosphère, nous pourrons donner plus d'extension aux *teintes* composées de cette couleur. Dans l'un et l'autre cas, on observera que les fonds des murs moins éclairés qu'aucun objet à découvert dans un paysage, renverront aussi moins de lumière et donneront des *reflets* moins sensibles que ces derniers; la force des ombres répandues sur les figures, s'y trouvera donc plus *largement* placée que sur les objets situés en pleine campagne.

Principes de Carnations démontrés sur la Figure 3.

UNE encyclopédie entière ne suffiroit pas pour établir les règles et toutes les nuances du *coloris*; la pratique en étant le premier

maître, un commençant ne sauroit mieux faire que de copier quelques beaux tableaux de l'école flamande : la connoissance des couleurs, leurs mêlanges et la manière d'opérer, seront en ce cas les seules difficultés qu'il aura à surmonter; je vais tâcher d'en applanir quelques-unes, en lui démontrant la manière de peindre les têtes qui, comme nous le verrons, sera la même pour une figure entière. Le hasard m'ayant procuré les foibles modèles, figures 3 et 4, l'observation des défauts qui les accompagnent n'en sera que plus utile à mes jeunes lecteurs. La plupart des têtes ou portraits faits par les premiers maîtres flamands, ayant été terminés dans la même *pâte et au premier coup*, en se servant du fond de la toile, ou du panneau le plus souvent d'un ton jaunâtre, nous suivrons le même procédé.

Ayant dessiné au crayon blanc l'ensemble du tableau, on préparera sa palette en mettant, sous les *couleurs vierges*, les mêlanges et les teintes que nous ne composerons ici qu'en les plaçant sur la figure. On fixera d'abord au pinceau, et en se servant d'un peu de

laeque très-claire et *d'huile de pavot*, les parties fortement prononcées dans les contours et les ombres. Nous commencerons la figure par une teinte de *blanc* mêlé de *brun-rouge* clair et *d'ochre-jaune*, appliquée sur son front, depuis le milieu de l'œil droit jusqu'à la tempe gauche : l'os du front, surmontant les sourcils, se trouvera plus coloré en ajoutant à la *teinte*, tantôt du *brun-rouge* et tantôt du *jaune*; on couvrira la partie de la tempe d'un *frottis* de *blanc* et de *noir de fumée*; son milieu sera plus *rougeâtre*, sa partie veineuse joignant le front plus *bleuâtre*, le bas plus *jaune*, et plus verdâtre en rapprochant de l'œil; *l'ochre-jaune*, peu de *blanc* et une pointe de *bleu de Berlin*, seront propres à ces nuances : le *blanc*, *l'ochre-jaune*, le *rouge de Perse* et le *noir de fumée*, formeront la *demi-teinte* fuyante au-dessus de l'œil droit. On ajoutera un peu de *brun-rouge* à la première couleur du front, pour en couvrir les parties claires des joues; du même pinceau on formera des traces plus rouges; un autre placera dans les endroits les plus colorés, du *vermillon* mêlé au *jaune de Naples*, et dans

les places plus fortes, on employera la *lacque* mêlée au même *jaune*, mais l'un et l'autre sans *blanc* et laissant chaque couleur dans sa pureté sans la mêler avec d'autres. Les *teintes* claires se placeront de même sur le nez, qui sera plus *rouge* dans sa partie inférieure; ces *demi-teintes* joignant la lumière, se feront par le *rouge de Perse*, le *noir* et le *blanc*. Au moyen d'un petit *vice-pinceau*, on placera les ombres les plus fortes au-dessus du couvercle des yeux, dont on formera les contours en employant la *lacque* pure, mêlée d'un peu de *terre de Sienne* calcinée, et en frottant sans *empâter* la couleur : la même opération aura lieu pour les narines et l'ombre sous le nez ; mais ici la couleur *chaude* de la *terre de Sienne* devra être préférable à la *lacque* dont la noirceur sera plus propre à rendre les dernières touches de vigueur en terminant la tête. L'inférieur de la bouche se traitera de même. On *glacera* alors les *reflets* d'une couleur plus frottée qu'aucune autre : celui du nez se fera par la *terre de Sienne*, de même que la partie inférieure de la joue, ajoutant sur le haut un peu d'*ochre-brun* et de

noir-d'os; celui du front se fera de la même couleur. La *lacque* mêlée au *jaune de Naples* pourra se frotter sur la partie qui se trouve entre les yeux et les sourcils; on y ajoutera un peu de *rouge de Perse* pour le couvercle des yeux, et on y rendra des *touches* plus claires, en mêlant un peu de *blanc* à ces couleurs. L'enchassement des yeux se trouvant généralement trop *rouge*, on y opposera des ombres *verdâtres* faites de *noir de fumée*, de *jaune de Naples* ou d'*ochre jaune*; d'autres traces du même *noir*, de *blanc* et de *lacque* formeront des *demi-teintes violettes*, qui, ainsi que le précédent mélange, serviront de couleurs intermédiaires plus foncées que les différens *rouges*. La teinte de *noir* et de *jaune de Naples* sera également propre pour l'ombre du nez, placée au-dessus du *reflet*; les extrêmités inférieures du *rouge*, foncé, glacé sous les narines, se joindront à une trace de *noir*, de *jaune de Naples* et d'un peu de *rouge de Perse*, en perdant cette *teinte* dans celle de la *carnation* claire, et en y ajoutant de l'*ochre-brun* pour en commencer la barbe sous le nez. L'enchassement inférieur des

yeux pourra d'abord se *glacer* de *smal*; le *blanc*, mêlé d'un peu de *rouge de Perse*, en rehaussera les endroits clairs, et on fortifiera les plus marqués par un peu de *brun-rouge* et quelques traces de *vermillon*; une couche déliée de cette couleur trouvera place pour un *reflet* sous la lèvre supérieure; la *lacque* mêlée de *blanc* sera propre à l'inférieure ; quelques traces plus *violettes* en formeront les *demi-teintes* ; les deux touches claires à côté de la bouche, et celle qui se trouve sous le nez, seront plus jaunes que le reste de la *carnation*.

Pour donner le *relief* à la tête, nous placerons la plus large et la plus claire des touches de lumière sur le haut du front, appuyée contre la masse des cheveux tombants ; la petite ombre portée par cette masse sera noirâtre, et une touche plus rouge la détachera du front. Le *blanc* allié à *l'ochre* le plus brillant sera, ici comme tout ailleurs, le *rehaut* de toute espèce de *carnation*; le même clair du front sera celui des points *lumineux* sur le nez, et, un peu plus jaune, il aura place à chaque coin de l'œil gauche, opposés au *bleu-violet* qui

se trouve sous les yeux. La place entre ceux-ci et le nez, se trouvera la plus *bleuâtre* de la tête : la *teinte* claire du front, mêlée à la couleur des joues, y donnera des *rehauts* et deviendra plus *jaune* et plus *rousse*, étant placée sous le nez.

Avant de peindre la barbe et les cheveux que nous rendrons assez *noirs*, nous commencerons par le fond du tableau, moins fort que les ombres des cheveux et plus obscur que leur *demi-teinte* : il sera composé *d'ochre jaune* avec partie égale de *rouge de Perse* et de *noir de fumée*; son point le plus clair se trouvera à gauche de la figure, entre la draperie et les cheveux; on dégradera le clair de la couleur en diminuant le volume du *jaune* ; on augmentera l'obscurité du fond sur le haut et sur le côté droit de la figure, en ajoutant du noir ; et finalement *l'ochre brun* pur calciné, et le *noir-d'os*, serviront pour les dernières couleurs : le *noir-d'os* couvrant moins que celui de fumée, laissera plus de *transparence* aux ombres; et généralement on ne devra pas trop s'attacher à couvrir parfaitement le fond, il suffira de l'adoucir à la *brosse* pour

unir toutes les traces qui resteront trop claires.

Non-seulement les cheveux de la fig. 3 ne sont pas assez couchés sur la tête, mais ses masses claires et ombrées y sont trop éparses: la plus large et la plus claire devroit accompagner la lumière du front en occupant le côté gauche ; le droit, devant être le plus ombré, ne peut présenter d'autres traces de lumière que celle qui s'y trouve répandue sur une deuxième masse, placée au-dessus de l'œil droit; toute la partie ombrée à côté de la tête ne peut recevoir que la lumière du reflet, se confondant avec la couleur du fond : on devra donc donner plus d'extension à la force de l'ombre trop concentrée, en couvrir entièrement cette partie qui semble ici éclairée, et dégrader la force de l'ombre et celle des détails, en s'éloignant de la tête. La bonne manière de peindre les cheveux est celle de les terminer *au premier coup* : tous les fonds doivent y être glacés et transparens; le *noir-d'os* mêlé aux *ochres* les plus *bruns* et même par parties *calcinés*, sera la première couleur à frotter en détaillant les masses des ombres; celles des clairs seront légérement cou-

vertes, en ajoutant un peu de *blanc* au *noir-d'os*, à *l'ochre jaune* et au *brun rouge* : une *brosse* douce chargée d'un peu de *noir-d'ivoire* suivra les masses, et liant les ombres avec les clairs en détachera des couleurs *rompues*, pour en former des *demi-teintes*, qui en général seront plus *noirâtres* que les parties *transparentes*. On donnera alors par un *pinceau en pointe* des traces plus *nourries* sur les masses éclairées, et finalement quelques points ou touches resserrées et suivies sur le milieu de ces dernières traces, toutes plus *nourries* et plus claires les unes que les autres; le *blanc* mêlé à *l'ochre* le plus brillant, aidé même d'un peu de *vermillon*, y sera la couleur la plus propre aux dernières touches de lumière : quelques traces de *noir-d'os* employé à la *brosse* marqueront les détails dans les ombres, et la *terre de Cassel* sera propre à y donner les dernières forces par les touches appuyées d'un *pinceau en pointe*. On suivra le même procédé en peignant la barbe dont la partie inférieure sera moins *rousse* que tout ailleurs; la couleur de son *reflet* partant de celle d'une draperie *jaunâtre*, devra être

ménagée par le *glacis* du premier fond, s[ur]
lequel on n'aura employé qu'un *ochre jaun[e]*
mêlé du *noir-d'os*. La draperie, composée [de]
blanc et d'un peu *d'ochre jaune*, se trouva[nt]
plus claire que le fond du tableau, dev[ra]
l'être également dans ses ombres; il fa[u-]
dra donc diminuer la noirceur de celle q[ui]
environne la barbe, en l'étendant sur l'épa[ule]
pour la rendre plus obscure, laissant cepe[n-]
dant le contour de cette épaule plus clair que [le]
fond sur lequel elle se détache, et supprima[nt]
une trace noire, qui se trouve ici sur une par[tie]
fuyante, qu'on ne doit distinguer que pa[r la]
différence de sa nuance avec celle du fon[d]
et dont la couleur devra s'y répéter. La tr[aî-]
née d'ombre portée par la barbe, se fera é[ga-]
lement par des *glacis* sans blanc; *l'och[re]*
jaune et le *noir-d'os* en seront les couleu[rs]
auxquelles on devra ajouter un peu de b[run]
rouge pour les endroits qui *reflettent* qu[el-]
ques nuances de la *carnation* et de la ba[rbe]
plus colorée que la draperie: le fond des [plis]
conservera la couleur du *glacis*, mais le[s]
contours plus ombrés auront, comme n[ous]
l'avons dit des *demi-teintes* en général, le

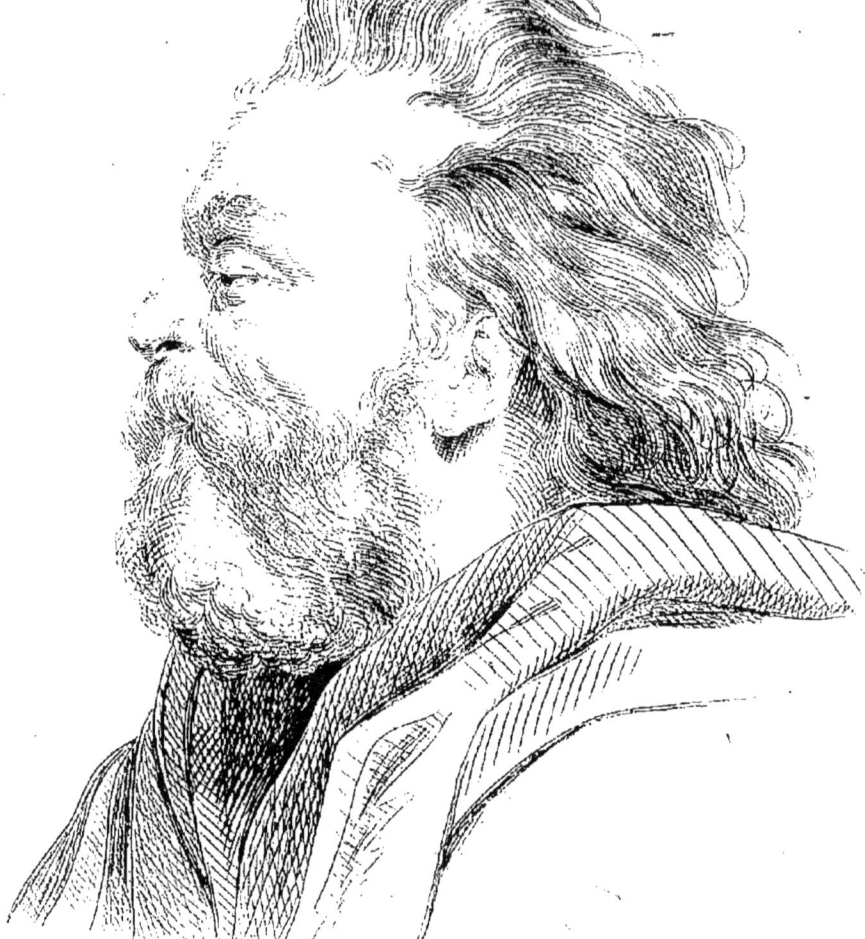

Fig. IIII.

bleuâtre du *noir de fumée* mêlé au *blanc*.

Si, entre la barbe de la draperie claire, nous supposons un vêtement plus obscur, comme la fig. semble ici l'indiquer, la force de l'ombre s'y trouvera proportionnée, et mon observation pour celle de la draperie plus claire restera la même.

Manière de traiter la Fig. 4, et apperçu pour toutes espèces de Carnations.

L'ENSEMBLE de la tête présentant une masse plus claire que la figure précédente, nous lui opposerons un fond plus obscur et un peu plus *rougeâtre*. Pour contraster avec une draperie bleue et une carnation plus *chaude* et plus *jaunâtre*, nous supprimerons les traces des cheveux volans au-dessus de la tête, et nous établirons la première masse de lumière à la place de celle qui se trouve ombrée, sur le milieu au-dessus de l'oreille; le fond du tableau rendu plus clair contre leur

partie inférieure ombrée, servira à les en détacher. En diminuant la proportion du *rouge* et le remplaçant ici par une plus grande partie de *jaune*, il sera facile de suivre l'intention de la fig. 3 pour le coloris de la quatrième. Quelques *glacis de stil de grain brun* placés sous le nez, autour de la bouche, etc. donneront à la barbe un ton doré propre à détacher la figure du fond : pour le même motif on rendra d'une couleur vigoureuse les touches du nez, qui sera *glacé d'ochre jaune*, mêlé d'un peu de *lacque ;* sa seule partie supérieure, joignant l'œil, sera susceptible d'un peu de *blanc* mêlé au *jaune de Naples*, et cette touche sera opposée à une teinte *bleuâtre* de *noir de fumée*, placée à côté de l'œil. Le *blanc* sera exclu de toute la partie ombrée de la joue, et sa masse éclairée, plus *colorée* que celle du front, attirera la vue sur sa rondeur donnée par quelques traces saillantes d'une couleur plus claire. Une ombre portée lieroit la figure au fond comme la précédente. Si nous supposons le ton de la draperie bleue, plus foncé que celui du fond, elle s'en détachera plus obscure, et de quelque couleur que soit cette

draperie, toute la place du *reflet* participera de celle du fond qui parviendra graduellement jusqu'à la plus forte de ses ombres, placée ici sous la barbe : la couleur du linge seroit glacée dans le même endroit du *noir-d'os*, mêlé à *l'ochre brun*; les plis en seroient traités comme nous venons de le dire en quittant la figure précédente, et les parties claires, généralement couvertes de *smal* mêlé au *blanc*, se trouveroient susceptibles des touches de cette dernière couleur pure, dont l'économie semblera augmenter le brillant

En suivant les différentes parties des *carnations* sur ces deux figures, on trouvera l'intention du *coloris* propre aux deux sexes et à tous les âges : le plus tendre participera de la couleur du front, en diminuant la proportion du *jaune*; *le cinabre de la Chine plus carminé* que le *vermillon* commun, sera la couleur propre aux levres et à la partie la plus *rouge* des joues; le *glacis* d'une belle *lacque*, souvent mêlée d'un peu de *terre de Sienne* calcinée, formera des tons très-brillans dans les fortes ombres ; les coups de vigueur les plus prononcés se donneront par ces mêmes

couleurs; et la *terre de Cassel*, trop forte, ne pourra guère s'employer que pour la prunelle des yeux, évitant le *noir* pur dans les touches des *carnations*, et se contentant d'allier cette couleur au *blanc* pour les mélanges des *demi-teintes*, dont la richesse fait la beauté et la fraîcheur du *coloris* : on ne sauroit donc trop varier ces demi-teintes en les adaptant aux fonds des couleurs dont elles participent. *L'outremer*, ou pour l'économie le *bleu d'azur*, formera la *demi-teinte du blanc* ; il en sera de même la première d'une *carnation* tendre; un ton *verdâtre* fera la nuance d'un passage *jaunâtre*; le *rouge de Perse et le dodekop violet*, seront propres à la *demi-teinte* du *brun rouge*; la *lacque* à celle du *vermillon*; et le beau *violet* fera la nuance de la *lacque*; un mélange *d'ochre jaune*, de *blanc* et d'un peu de *noir-d'os* formera un ton plus *chaud*, en opposition des précédents. La différence des *jaunes*, des *rouges*, des *noirs*, des *bleus*, leur plus ou moins de volume en les mêlant au blanc, donneront les variétés et les contrastes des *demi-teintes*, en les opposant les unes aux autres ; et cette variété suivra celle

de la nature dont nous distinguerons mieux les nuances, en fermant un peu les yeux.

Nous observerons, en général, que les endroits des *demi-teintes* et des ombres opposés aux clairs, sont constamment plus *bleuâtres* que leur fond, à moins qu'il ne reflette une couleur plus *froide*, comme le *bleu*, le *verd*, le *gris* ou le *violet*. Nous entendons par *demi-teintes* toutes celles dont le *blanc* fait partie; les autres en général doivent en être privées ; et pour ne pas passer trop brusquement des unes aux autres, le *jaune de Naples*, faisant l'office du *blanc*, compose des *teintes* intermédiaires étant allié aux couleurs *pures*; *l'ochre jaune* le remplace ensuite, et finalement les *ochres* les plus bruns.

Pour donner plus de fraîcheur et d'éclat aux *teintes* et aux couleurs, on doit en travaillant, les coucher chacune à leur place, en varier souvent les nuances quoiqu'avec la même *brosse ou pinceau*, dont un premier pour les clairs sans *noir*, un second pour les *demi-teintes rougeâtres* sans *jaune*, un troisième pour les mêmes *bleuâtres* sans *rouge*, un quatrième pour les mélanges au *jaune de*

Naples ou à *l'ochre jaune* sans blanc, et finalement d'autres pour les couleurs les plus pures et les plus *transparentes*, chacune de ces différentes nuances exigeant leurs pinceaux à part. Les passages intermédiaires d'une *teinte* à une autre se trouvant trop sensibles sur le tableau, on pourra les adoucir en mêlant les extrémités du bout du pinceau ; mais si l'ouvrage doit être vu d'une certaine distance, on fera mieux de laisser chaque *teinte* dans sa pureté, et mieux encore, s'il doit se rapprocher de la vue, d'y ajouter de nouvelles nuances pour rendre insensibles les unes et les autres.

Procédés pour peindre le Portrait, et observations pour la ressemblance.

LA ressemblance étant la première qualité requise dans un *portrait*, on doit, avant de commencer, étudier l'air de son modèle, observer quels en sont les traits les plus caractérisés, et tâcher de les mettre en évidence, tant en regardant la tête sous différens aspects, qu'en cherchant la lumière la plus favorable : il seroit nécessaire à cet égard de consulter la place destinée à recevoir le *portrait*, et de considérer quelles seroient les ombres portées sur le modèle même placé dans cet endroit. Si la fenêtre la plus voisine se trouve élevée, sa lumière éclairant la tête, portera sous le nez, etc. une ombre d'une étendue proportionnée à son élévation, et le *portrait* produira l'effet que nous cherchons en plaçant les jours des ateliers le plus haut possible pour en éclairer les *modèles*, et y trouver les ombres largement portées sous toutes les parties

saillantes qui en reçoivent plus de relief: mais, sans chercher ici une *traînée* d'ombre empruntée, considérons la lumière naturelle que pourroit recevoir l'original à la place destinée pour sa copie, et en plaçant le modèle évitons la force des ombres.

Lorsque dans la société nous parlons à une personne, nous cherchons à voir sa face à découvert, et nous la voyons à notre aise si elle se trouve bien éclairée : si, au contraire, des ombres trop fortes ou trop étendues nous cachent quelques détails de la tête, nous la trouverons altérée et moins douce : pourquoi ne suivons-nous donc pas toujours la simple nature? pourquoi chercher des forces en nous écartant de la vérité, des grâces et de la douceur si nécessaires, sur-tout au sexe et aux physionomies tendres dont nous alterons le caractère, en y répandant la *dureté* par des ombres ou parties d'elles trop prononcées?

Cherchant à rendre plus sensibles la forme et les parties d'une tête sans les charger, nous peindrons presqu'en face les figures larges et les physionomies rondes; un nez assez

gros se marquera dans la même position; mais s'il est aquilin, si la face est allongée, tout se fera mieux sentir en approchant du *profil*.

Si la place du portrait doit, comme il arrive ordinairement, nous en présenter la tête plus élevée que le *point de vue du regardant*, nous aurons soin de nous placer aussi plus bas pour la peindre.

La personne étant placée et favorablement éclairée, nous pourrons nous asseoir à une petite distance du *modèle*, pour en copier la tête de la même grandeur, et il faudra, autant que possible, nous écarter de l'ouvrage en travaillant : si la copie doit être plus petite que la nature, nous devrons nous éloigner du *modèle* relativement à sa diminution.

Après avoir dessiné la tête comme nous avons fait la fig. 3, page 177, nous commencerons à la peindre de même en fixant, par de beaux rouges *purs*, *transparens* et simplement frottés, les places des *contours* les plus marqués dans leurs ombres : nous placerons *largement* les masses les plus claires, et à proportion plus *largement* encore celles des *demi-teintes*, pour pouvoir ensuite travailler les unes

et les autres, en y ajoutant des détails et des *touches* plus claires, plus *colorées* et plus *prononcées*. Nous traiterons de même les parties ombrées, en y épargnant d'abord les couleurs qui par les détails et les *touches*, n'y deviendront ensuite que trop chargées.

Il arrive souvent, ou du moins il m'est arrivé que le desir de bien faire un *portrait* et de lui donner une ressemblance parfaite n'a servi qu'à m'en éloigner; en voici la cause : en nous assujettissant aux petits détails de chaque partie, et nous en approchant trop pour les *soigner* davantage, nous ne voyons plus *l'accord* ni l'ensemble de la tête ; en rendant ces détails trop sensibles, nous *tourmentons* les couleurs, les *demi-teintes* prennent la force des ombres, les ombres se noircissent, et répandant la *dureté* dans toutes les parties, nous décomposons la physionomie en lui donnant un air triste et maussade : encore une fois éloignons-nous de notre ouvrage pour le travailler, et ne considérons que la comparaison de chaque *partie* relativement à *l'ensemble*: le jour commençant à baisser, fera cet effet sur notre ouvrage, nous travaillerons alors, et

nous jugerons mieux qu'en aucun autre moment; mais si à toute heure du jour nous fermons un peu les yeux, nous retrouverons le même effet.

Pour ménager le *modèle* et écarter la contrainte de sa physionomie, prions-le souvent de se lever et profitons de son absence pour *adoucir* les couleurs, ou plutôt les traces du pinceau; nous avancerons la ressemblance, et notre mémoire officieuse nous aidera pour beaucoup de détails: employons encore ces momens de loisir pour couvrir le fond, les cheveux et les *lier* avec la tête: évitons nous même la fatigue, et quittons l'ouvrage si nous voulons mieux le revoir.

Lorsque nous aurons appliqué une certaine épaisseur de couleurs, nous ferons mieux d'attendre au lendemain pour les surcharger des dernières *touches*, le tableau commençant alors à sécher, elles y prendront mieux et se mêleront moins aux premières couleurs. Pour terminer la tête, nous attendrons qu'elle soit séchée à fond, et nous continuerons le reste du tableau en achevant la coiffure, les draperies, les mains, etc. Pour la facilité du

modèle, et pour lui donner une belle position, nous ferons bien, avant de commencer à peindre, de dessiner ces dernières parties et tous les accessoires du *portrait*, sur un papier teinté en nous servant du crayon blanc pour *rehausser* les *clairs*; notre dessin nous suffira alors pour *ébaucher* et *achever* le reste du tableau; mais si nous voulons donner plus de *vérité* et de perfection à notre ouvrage, nous employerons le *mannequin* pour les draperies, et la nature pour peindre les mains.

La tête se trouvant parfaitement séchée, nous employerons le *vernis*, page 140, qui nous sera du plus grand secours pour *glacer* sur les couleurs trop claires; pour *rafraîchir* la *pureté* des *teintes*, amortie par le travail; pour passer légérement sur les parties trop sensibles et fortifier celles qui le seront peu, en leur rendant la netteté de la touche, et finalement pour achever la ressemblance.

FIN.

Table des Matières.

++*+*+*+*+*+*+*+*+*+*+*+*+*

Des différentes manières de dessiner. Page. . 5
Des Contours. ibid.
Manière de dessiner la figure. . , . 8
Manière du quarré intellectuel . . 10
Des Ombres. 12
Pour faire de bons Crayons blancs. 18
Crayons noirs. 19
Manière de préparer des Teintes à l'encre de la Chine. 24
Du choix des Pinceaux et de leur usage 26
Parties des figures à l'encre de la Chine. , 28
Pour faire du beau Bistre. 30
Pour ôter les plis d'un dessin. . . 32
Des Panneaux 33

Pour laver de grandes parties. . 35
Du paysage à l'encre de la Chine et au Bistre. 36
De la touche et de la manière d'opérer. 38
Manières de tracer les formes. . . . 43
De la vapeur ou perspective aérienne démontrée par le paysage. fig. 1 45
Du clair-obscur et de la composition. 50
Des reflets 53
Des Repos. 54
Fig. 1, Du foyer de lumière et du point le plus lumineux. 56
Fig. 1, Étendue, liaison de lumière et suite de la composition 57
Des ombres ou privations de lumière, et suite des Reflets. Fig. 1. . . 66
Des Eaux 71
Des arbres et de la manière de les dessiner 74
Principes raisonnés sur la Fig. 2. . 79
Procédés pour dessiner d'après nature 82

Observations sur la Perspective linéaire. 86
Des champs propres à entourer les Dessins, et fonds de papiers pour remonter les vieilles Estampes. 90
De l'Aquarelle. 93
Couleurs propres au Lavis. 94
Glace à broyer, et Palette à Peindre l'Aquarelle et la Gouache. . . 97
Préparation des Couleurs. 101
Procédés et manière de laver à l'Aquarelle 106
Apperçu pour peindre à l'Aquarelle le paysage. Fig. 1. 108
Vernis excellent pour incorporer ou placer sur les couleurs vigoureuses en détrempe, et propre à appliquer sur les tableaux fraîchement peints à l'huile. 127
Couleurs propres à la Gouache, et manière de les préparer. . . ibid.
Procédés pour peindre à la gouache 131
De la peinture à l'huile en général. 137
Manière d'apprêter les Toiles. . . ibid

Apprêt des Panneaux. 141
Des différentes manières de peindre à l'huile. 145
Vernis propre à peindre et retoucher les tableaux. 146
Autre vernis plus beau. 148
Préparation des palettes. 150
Apprêt des couleurs propres à l'huile et leurs qualités. 151
Manière de placer les couleurs sur la palette. 153
Pour ébaucher et finir à l'huile le paysage, fig. 1 157
Ebauche du ciel et des lointains. ibid.
Résultat du fini et dernières couleurs de ces parties. 158
Ebauche du second plan. 160
Dernières couleurs de ces objets. 162
Ebauche du premier plan 163
Manière de terminer ces objets. . 164
Suite de l'apprêt des couleurs . . 171
Premier vernis pour les tableaux à l'huile. 174

De la figure et des sujets historiques 176
Principes des carnations démontrés sur
 la fig. 3. 177
Manière de traiter la fig. 4, et apperçu
 pour toutes espèces de carnations. 187
Procédés pour peindre le portrait et
 observations pour la ressemblance 193

Fin de la Table.

Texte détérioré — reliure défectueuse
NF Z 43-120-11

www.ingramcontent.com/pod-product-compliance
Lightning Source LLC
Chambersburg PA
CBHW071532220526
45469CB00003B/744